茶席 曼荼羅

池宗憲 著

（柯政廣攝影）

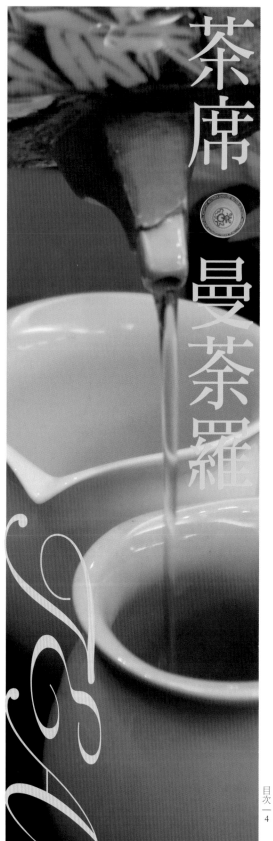

目次

序

歡愉滿足　盡在茶席

花都巴黎窄小巷弄，飄來陣陣紅茶香，正是悠閒下午茶的起帆。

一場味覺的饗宴，是百年老茶行午後的盛典，這裡是品飲茶的味覺樂園，人們在此追求愉悅的感受、人體機能的歡愉。

中國泉州的開元寺巷弄，飄來陣陣焙火茶香，正是居民三五相聚的品茶時刻，一場只為解渴而舉行的茶會，同樣是街頭議論家常的場域，象徵著透過品茶滲透街坊鄰居的熱情；這正和巴黎下午茶的社會場所，同樣地茶被人品嘗著，沒有注意茶本身的角色、茶作為品飲外應有自身的存在，以一種改變能量和創造新的能量而存在。

茶，用古老飲料的身分，用不同表現的製成，對人們腦中的飲品具有一定清醒作用，人們聚在一起品名創造了儀軌，擴張品名在社會與空間的範圍，可由皇宮貴族到平凡百姓，是一種品的簡約瀟灑，或用隆重華麗厚實的外顯，都得用心品，才知茶在無邊，可喚來清醒。

茶，對人生活帶來的變化影響的痕跡，在中國或西方的茶器中，人們的嗅覺在從壺飄出來的香味中聞到…茶在社會自身與外來的評價！懂得品名是一種品味！從茶器

池宗憲

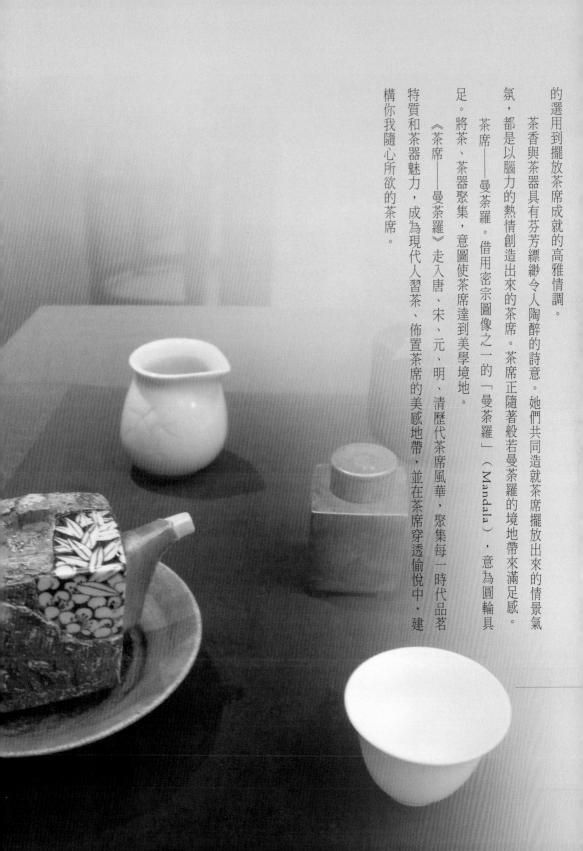

的選用到擺放茶席成就的高雅情調。

茶香與茶器具有芬芳縹緲令人陶醉的詩意。她們共同造就茶席擺放出來的情景氣氛，都是以腦力的熱情創造出來的茶席。茶席正隨著般若曼荼羅的境地帶來滿足感。

茶席——曼荼羅。借用密宗圖像之一的「曼荼羅」（Mandala），意為圓輪具足。將茶、茶器聚集，意圖使茶席達到美學境地。

《茶席——曼荼羅》走入唐、宋、元、明、清歷代茶席風華，聚集每一時代品茗特質和茶器魅力，成為現代人習茶、佈置茶席的美感地帶，並在茶席穿透愉悅中，建構你我隨心所欲的茶席。

曼荼羅——茶席美之源

茶席的吸引力從何而生？明白茶席曼荼羅的基本圖像就知曉：一次茶席想要表達的指涉程度為何？或在圖像上、用器上創造華麗或優雅沉斂，或用方便善巧單壺孤杯陳列儉樸的茶席，或以瑰麗滿席的茶壺、杯、托……茶器加上花器的幻化，來滿足艷麗的豐盛。取自茶器各體的審美趣味在哪兒獲得？洞悉歷代品茗風格和製茶之法，深入探索茶器形制釉色的結構，都將連動著茶人內化的底蘊，其實看似無形卻有形，關連了整個茶席美感位置。

佈置茶席，因茶人之品味、茶客之需要而異。茶席佈置產生的圖像就如顯現審美趣味，煞是短暫的剎那，如何化成永恆的心靈註腳？

進行茶席曼荼羅，先得了解如依密宗所規定儀則，如《大日經》所繪胎藏界曼荼羅之名，卻已歷經唐、宋、元、明、清至今都已出現一套流傳的「事實茶道」，直至二十世紀才以「茶藝」之名，約定出品茗時由置茶、泡茶、注水、倒茶的儀則，但卻都難現茶席曼荼羅。

事實茶道？或以中國茶道茶藝為名，但卻又難和應用「曼荼羅」的觀想、儀則等內

容，類比在茶席的外相表現，藉此對照出內化的心靈境界，所帶來的精神愉悅。

以現存存曼荼羅作品，係日本空海大師在唐貞元（785-805）年間在長安請李真繪的

「金剛界大曼荼羅」（又稱「九會曼荼羅」）為例，以此為茶席佈置的觀想，這會使你

在茶席佈置有何靈感？

「金剛界大曼荼羅」位置圖以中央成身會為中心，上下左右各分成三等分，名為九

會，是佛菩薩在阿迦尼吒夫宮與須彌頂集會場。總的組織是一個金剛界曼荼羅，而金剛

界曼荼羅主要是成身會作為說明佛果形相的出發點。圖像中以方與圓的表現，看似分離

兩分，卻還是一個整體，分隔的會合。

茶席的佈置比照「九會圖」而做了一次安排。那麼你的茶席曼荼羅，又將如何佈置

出茶席的殊勝力量？

茶席曼荼羅在實際操作上是將茶器中的壺、杯、水方、茶巾等集中造出完備若壇城

般，其形式或圓或方，中央以壺為尊，四方的杯、托、盤各佔一隅，是為中院，中院周

圍是為茶罐或渣方成為外院。以形式的茶席曼荼羅立體形式的表達，是誰來主持茶席曼

荼羅？要按茶主人自身對茶器認知而行創作，而將心中完美茶席曼荼羅具足呈現。

茶席曼荼羅的因緣，透過精心安排，用輪圓具足的具體茶席來攝眾至盡：茶席是現

實的壇城，宛若掌握品茶之宜與不宜；茶席曼荼羅的場域由單席的創造儀軌，以致擴充

事實茶道的歸納，才足以築出各式各樣的茶席曼荼羅，或在室內的清供雅集，或在戶外

與自然山川的結合……，其實每一次茶席都可由內心隨類賦形、揮灑自如的。

茶曼荼羅
美的共感

茶席是一種什麼味道

將茶席看成是一種裝置，是想傳達擺設茶席茶人的一種想法，一種漫遊於自我思緒中，曾經思索所想表達的語彙，將茶席成為一種自我詢問與對話的作業方式。茶席，象徵著一種審美的合理性，讓人感受到一種能量，而其中隱藏著可能突破的原動力，將一種古茶器視為人類味道鮮明的殘留，這是一種衝擊性的味道，當我在陝西法門寺遇見唐僖宗時代所留下的唐代鎏金銀茶器，看見唐代皇室品茗用器的華麗，當我在大英博物館遇見宋代的青瓷茶盞，所帶來的單色釉的肅穆，心想：時代隨著歲月流逝了，茶器的芬芳才正伴著茶席上揚著？

茶器是終身伴侶

茶席中的茶與器處於對稱性的支配，如果現代人的生活上能採取對茶器的投入，那麼茶席所給予人的親切就不只是為了喝茶而已。以茶席的桌布來看，所用的顏色令人想起一種親密的附和，用對顏色，會使茶席參與者帶來不可思議的安定感，茶席上的茶器擺設看起來像是一種參道，凝聚精氣神韻，壺不單是壺，她座落在茶席上面閃亮光輝，並使隱含製作的用心感染了茶人，而杯子的型制與材質，更強烈昭顯茶

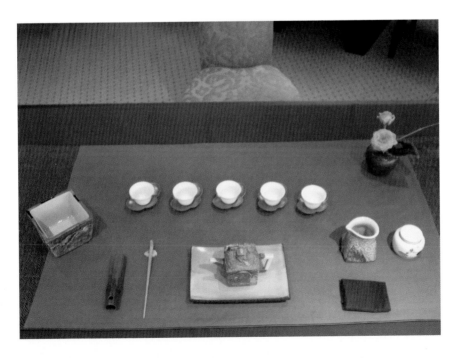

↗杯
←茶席

器製作者強烈渴望杯成形後，可以豁然地成為茶人終身伴侶，即使她只是品茗時短暫的使用。

茶席中的壺，雖然從唐宋以來受其形制使用功能的區隔，並給予不同命名：稱她「水注」、「湯提點」或是現代的「茶壺」？「名稱」意象傳達出歷代品茗方式的變異，形制的改變也會隨時間改變，卻脫不了用壺將水與茶緊密配合，茶水經由杯傳遞色香味的關鍵角色。

茶壺成為書法大師

將茶壺當作一位書法大師，當提起茶壺在注水時就會橫生趣味，就像是把泡茶若寫書法，如何揮灑自如？如何讓茶湯勻稱？又如何讓茶湯淡然有味？正如書法運墨巧思的濃淡與飛白。此中妙趣在楊萬里（1127-1206，南宋詩人，字廷秀，號誠齋。吉州吉水〔今江西吉水縣〕人）的詩中說：「銀瓶首下仍尻高，注湯作字勢嫖姚。不須更師屋漏法，只問此瓶當響答。」他用銀瓶注水如提氣運筆寫字，有時行雲流水，有時氣勢如虹。

今日賞茶器的人已很難想像唐代陸羽（733-804，字鴻漸；一名疾，字季疵，號竟陵子、桑苧翁、東岡子，又號「茶山御史」唐復州竟陵郡〔今湖北省天門市〕人）在《茶經·四之器》詳列了二十四種煮茶與飲茶的用具，每種茶器的製作規格與使用方法都有一定的規制。唐時茶器的精心設計，有令人激賞的、無窮的文化魅力與意涵，解密繁複茶器品茗的順序，探訪千年前唐人煮茶烹茗的好時光，再由茶器追尋古陶瓷與窯火共生的美好經驗，那是令人學習鑑別賞美的況味啊！

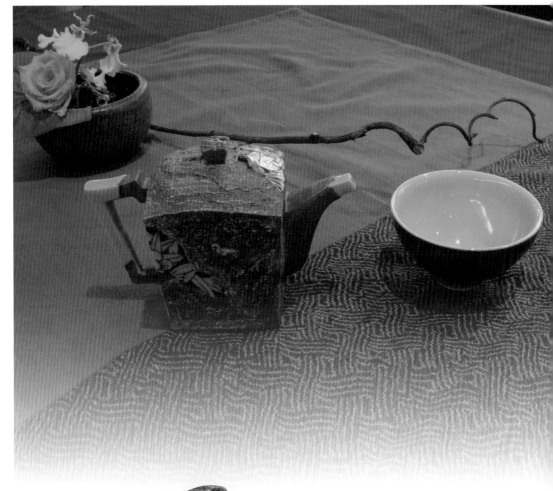

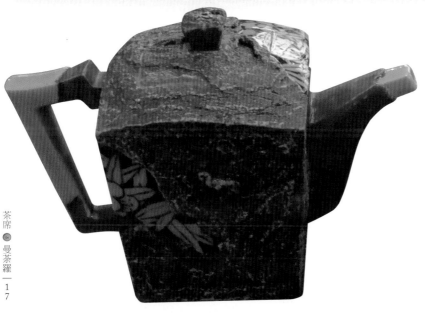

↖茶壺
→滌巾

茶器增值的誘惑

今人玩茶器卻停留在一種增值性的思維。名家壺的出現，讓許多人作著以壺器當作賞玩、收藏且增值的春秋大夢，硬將收藏賞玩淪為一種流通經濟的貨品，買壺不知惜之用之，茶器即失去原來的氣韻生動。

茶席上選用的器具有顏色、溫度、質感與深度，蘊含著茶人的一種精神——就代表茶人。若茶人選用的器表是亮光的釉面，或是選擇自然灰釉質樸的器表，茶人內在深邃的光澤是一種異質的存在，象徵著茶人不同的心境與詮釋，在每次擺設茶席時，彰顯引領和賓客對話與強烈誘惑賓客的心。

精心佈置的茶席所散耀出來的光是熱情的，更見茶席精彩搭建光的空間；有趣的是，茶席擺設不得宜又可將她解體，讓茶席再次回到原點，等待著將茶器組合成另一種不同的境界。

沒有秩序的秩序

從歷史性的品茗風格中去思考，茶器的使用會孕育出茶席整體朝代的風格。因此，細細品味每一時代喝茶的每個細部，讓茶人進入時間交談空間的思考，那麼舉器佈席時，驀然回首歲月中，茶、器互為傾倒的纏綿細語，綿密交織出來茶席的景象，影響茶人擺設茶器，使用的杯器與壺器做連動，好組合的當下使用哪一種茶的延伸思路，是一款踏實存在已經超越了想像的空間。這正是在歷代品茗基礎上的一種排列組合與延伸，一種沒有秩序中的秩序。

佈置善巧不善巧

茶席與曼荼羅有什麼關係？

明朝太極易象字師來知德先生一句話道出曼荼羅真相！我引為說明茶席與曼荼羅的關係。

「我有一丸，黑白相和，雖是兩分，還是一個。大之莫載，小之莫破，無始無終，無右無左。」將前八字加註為「我有一席，茶器相和，雖是兩分，還是一個。」正道出茶席類比曼荼羅的精妙。曼荼羅蘊含佛教渾元宇宙觀，是一種幻想的宗教宇宙圖，是僧侶心靈中的海市蜃樓。彷若茶席的外在形式，裝飾是渾元多樣的，卻是茶人對擺置善巧與不善巧的考驗，茶席設計表現擺置，就成為具足敘述能力的美感地帶。

茶席的擺設有時從部分出發，例如從壺開始；有時從整體開始，例如跟環境結合，看起來是矛盾的邏輯，卻是擺設茶席的趣味所在，我認為透過茶席美學的介面，可延展到對現實生活美感的追求。因此，學習茶席擺設，成為體現擺好茶席的生活美學，這也是將茶藝的情調、藝術的趣味，揉進審美的觀照來體驗外相表現，並對照出內心情境的交融，這正是本書《茶席——曼荼羅》所提出的核心價值。

引用曼荼羅（Mandala）是希望藉助一種顯示真理的圖繪，透過一種無限大宇宙與內在小宇宙相擊的微妙空間，找到一種洗滌身心的力量。正如茶席秉存深層寶藏，正期待茶人茶器喜相逢！

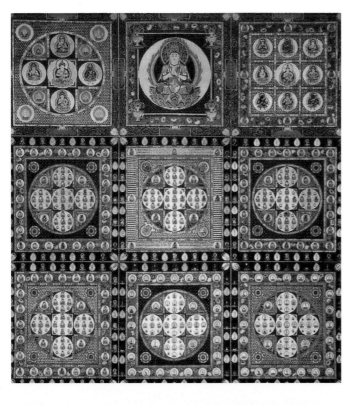

信仰者將曼荼羅的意象作為觀想的對象，以藏密修習其教義，像三密為用，四曼為相，五佛為智，六大為體，都環抱在曼荼羅圖案中而渾然一體。茶人則將茶席的美感地帶，視為茶人自我靜觀的寫照，從選用茶器時考量形制、釉色、燒結細節，必須心領神會後才選用為茶器，再經由茶席建構出渾然進入一場茶席場域的妙境。

茶席的精神娛樂性

茶席貫穿茶、人、茶器三者，他們獨具精神，聚集產生釋意，這也如同曼荼羅背後真正意思之所在：圓輪、精粹、密集。如此才可能擷取生命智慧的證悟，這將如同茶人透過自己，將茶客和品茗環境的普通形象，透過觀想引升茶席涵養的超凡視覺感、引發震撼衝擊力，進而主導茶席帶來的「精神的娛樂性」。

「精神的娛樂性」正說明茶席獨具魅力，「精神的娛樂性」是茶道最佳詮釋，敬仰茶道的真髓在此。經由茶席可悟出茶道幾分道理？華人地區茶的風行，引燃世界中國茶熱的盛世中，而光「茶道」兩字之意並未沾上光，這也道出中國有事實茶道的散漫，歸納自唐、宋、元、明、清至今的茶品飲或茶器揮灑，茶席曼荼羅會給茶道帶來何種光景？

喝茶有什麼「道」

「茶道」由中國提出，中國古籍的記述有：唐皎然（760-840，唐代詩僧。生卒年不詳。俗姓謝，字清晝，吳興（浙江湖州市古稱）人）《飲茶歌誚崔石使君》詩：「熟知茶道全爾真，唯有丹丘得如此。」

西		
茶罐	杯	花器
	壺	煮水器
		渣方

（南 ← → 北，東 在下）

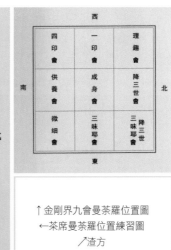

↑金剛界九會曼荼羅位置圖
←茶席曼荼羅位置練習圖
╱渣方

另，封演（彥人。唐天寶中為太學生，大曆中官邢州刺史，貞元中歷檢校尚書吏部郎中兼御史中丞）所寫《封氏聞見記》中提及：「陸羽《茶經》……面世以後，後常伯熊等廣潤色之，『於是茶道大行』。」

「茶道」的名稱唐代就出現了，然而今日觸及中國茶道時，卻又難歸結一套儀軌來表述茶道真髓，以及區隔於世人較為知曉的日本茶道？事實上，唐後的品茗天地，茶道卻是在在被觸及，在中國為何無法依茶道之名而行茶道之實？

「茶道」各走各「道」

明、清茶書與筆記中出現的「茶道」用語紀錄：陳繼儒（1558-1639，字仲醇，號眉公，又號麋公，明代松江華亭人）《小窗幽記》紀錄的是：「採茶欲精，藏茶欲燥，烹茶欲潔」。張源（明人，生卒年不詳，字伯淵，號樵海山人，包山（即洞庭西山，在今江蘇震澤縣）人）《茶錄》紀錄：「造時精，藏時燥，泡時潔」。

同樣的「茶道」在不同時代背景有著不同的敘事與情境，卻蘊藏多重釋意的深層。

唐代皎然所言「茶道」，似指飲茶的幽趣和奧妙。封演所指的茶道，主要形容飲茶或講究飲茶的風氣。明清「茶道」一詞，係有關採茶、藏茶、烹茶，由生產、品味到收藏一貫全程的精妙，詩人用極為精簡的詩句點活從採摘到品用的要訣。簡言之，此為茶事三訣。不但與唐代的「茶道」內容不同，更與日本中國茶道，名同而實異。中國茶史學者朱自振直指，中國提出茶道之名實際是「有道無學」，只存在事實的茶道；卻未形成固定的記載與理論學說。

岡倉天心（1863-1913，日本美術教育家，橫濱人）十八世紀就在日本倡導「茶道」，作為國民生活美學的載體，並使茶道成為國粹，訂出的儀式、儀軌綿延傳承，已使茶活動成為人民身心調劑良方，造就傳承社會認同的「茶道就是美學」。

如何演繹出「事實茶道」

反觀，中國「事實茶道」的散落，正需要透過發掘整理，來體現出一種程式化和具有雋永意義的品茗形式和技藝。「茶席──曼荼羅」意旨要歸納中國茶道的程式，要將茶器經由茶人整合的編導、演繹出「事實茶道」的可操作性。藉由「茶席──曼荼羅」呈現有系統、固定形式的表現；「茶席──曼荼羅」具足了密續精神的智慧，提供茶人心境中，由茶席入門，構建的事實──茶道之路。

入主茶席的過程必經次第，按其對茶席的基礎開始，首先必知茶席本身存在二次元的對立與相容，築基曼荼羅的圖像將形成對茶席優劣觀察的場域。有茶主人個人意念，必須靠茶主人理性與創造力，加上對茶席的表現要熱情懷抱夢想，才能在方寸之間掌握人與器的「對話」。

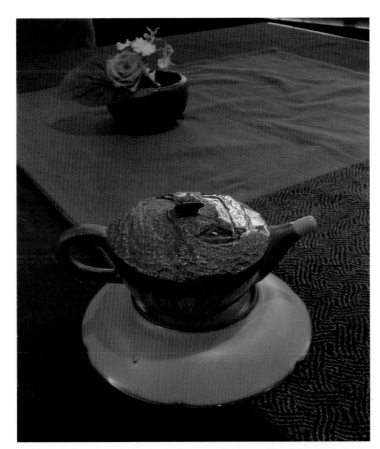

←茶盤（船）
↗茶勺

茶席成之在人，相輔相成則是茶器，從中國歷代茶器的豐碑，讓後人覓得潛藏其間的元素，作為奠基茶席的基礎。

中國存在事實的茶道，自唐、宋、元、明、清以降，更迭出歷代手姿綽約的品茗方式，應運品茗所牽引出窯口萬千茶器，盡散歷史之間。經由系統配合轉器於空，應用不同時代茶器的美學經驗，將考驗茶人運作「茶席——曼茶羅」。

茶席造型或佈局耐人尋味：或以一壺一盞體味平淡而山高水深文化的況味，或壺杯相映同賞其色，又可玩其形制。心靈呼應茶器才能品出茶器滋味，不無他處就是茶人自己。唐白居易（772-846，唐代詩人，字樂天，號香山居士，其先祖太原〔今屬山西〕人，後遷居唐下邽〔今陝西渭南縣附近〕人）《謝李六郎中寄新蜀茶》：「不寄他人先寄我，應緣我是別茶人。」的自況痴茶，正是茶人以茶席的體現妙境所在！

如何詮釋茶器內涵

茶器本身沒有表現功能，須由茶人透過茶席的設計和演繹，才能將茶器隱逸的文化符號清楚的表達。歐陽修（1007-1072，北宋文學家、史學家。字永叔，號醉翁、六一居士。吉州吉水〔今屬江西吉水縣〕人）在《答杜相公惠詩》中說：「茶具偏於野客宜」，梅堯臣（1002-1060，北宋詩人。字聖俞，安徽宣城人）《依韻和吳正仲聞重梅已開見招》說「願攜茶具作清飲」，都是當時茶人與茶器寫照對話，同時也是對內心茶可清心的自述。

鄭谷與許渾（唐代詩人，生卒年不詳，字用晦，潤州丹陽〔今江蘇〕人，唐文宗時進士）分別對越窯青瓷有精采紀錄：鄭谷《送吏部曹郎中免官南歸》說「篋重藏吳畫，茶新換越甌」。他懂茶用器點明得新茶用不同茶甌，指明要越窯青瓷。許渾將品用的經驗寫下「越甌秋水澄」來形容文人品茗心境，品茶要好，得要配對對茶器。當時陸龜蒙（生卒年不詳，唐代文學家，字魯望，蘇州吳縣〔今屬江蘇〕人，曾為湖州、蘇州從事幕僚）說：「九秋風露越窯開，奪得千峰翠色來。」此一千古佳句已成為品茶用器經典絕配，越窯青瓷奪得自然景色的品茗滋味，教人如何不覺春天氣息儼然在一碗茶盞中散發呢？茶器與茶當不止於抒發情感，在實體使用上更會靠茶人來劃上等號。

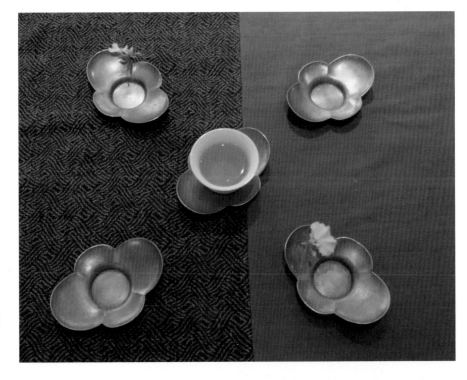

←茶托
↗茶罐

如何欣賞茶器美

茶人在茶席的陳設上有很大突破，或挑選精美古器，或選用名人茶器，都給茶席加分；然而，這些茶器美在哪裡？

不能用價格衡量，更不能以名氣掩蓋，必須從茶器的外形、製作理念連結，並與用茶種、茶席設置地點呼應共鳴。

舉例來說，輕發酵的茶，茶湯清明，若用杯裡非白色掛釉，就難表現茶湯的透明度。這是小細節，卻是攸關茶席的大學問。茶席的小地方可以窺探茶人在文化的素養與用心。

詩人用茶器「表現」自己品茗的獨到之處。由詩句體驗了當時品茗茶席借景重茶器的擺置。詩說「杉松近晚移茶灶」的境地，其實是藉「移茶灶」來訴說心中追尋的隱喻生活；這是茶席帶來的心靈慰藉，想享如此滋味得親身體驗，若是茶人難臥浣清泉，就難體味唐代黃滔（生卒年不詳，晚唐作家，字文江，泉州莆田人，唐昭宗時進士）所說「句成苔石茗」的清雅與靜心，更無法如唐代梁藻《南山池》所說「擬摘新茶靠石煎」採新茶煎煮的鮮綠滋味；梅堯臣所說「煮茗石泉上」的意境好似茶水與潺潺水流的奏鳴曲！今人難消受，面對煮茗，冷氣房裡如何「畫情茶味新」？倒是現代品茗置身山水之樂的追尋比較切題。

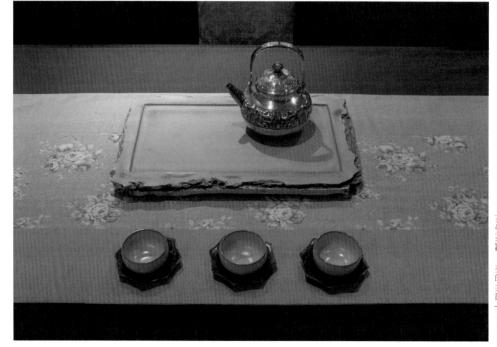

如何以茶席自娛娛人

茶席的豐富多采，超越了飲茶與喝茶層次，而非只是外在的形式與擁有者。

那麼茶人學習通過茶席的擺置，對茶器的認知學習，先從自娛自足，乃至「有我之境而實無也」，才可免成為假之為做妄生偏執，落於為器所用的窘境，才能具足博鑑精識品茶的雅，這正是茶席曼茶羅帶來的醍醐！更要回歸到茶席的儀式、清規、儀軌的制定與執行。

將曼茶羅的意義引用於茶席的解釋上，就可引用擺設茶器擷取茶的生命力，讓現代人從茶器的賞析中體悟器表的美感。以曼茶羅的概念引動許多玄機，貫穿於曼茶羅茶席中……。

茶席的場域，究竟與曼茶羅的幻想的宗教宇宙間有什麼關係？又在茶席擺置圖案中透露的茶人行為意圖為何？

環繞茶席兩大元素：茶人與茶器。茶人對擺置善巧與不善巧？也顯出審美趣味妙與不妙？茶器的形制、燒結、釉色，卻是客觀存在的事實，茶人對於茶器用與造，要知如何玩而賞，才能經由茶席建構中涵養出一股對茶之情，才能從審美貫穿進入茶婆娑的妙境，共領美的共感。

↗茶曼茶羅　美的共感
↑茶席的精神娛樂性

茶席人文
深遠況味

茶人佈置茶席，融合茶器，舞出茶趣。引動品飲人的五感，從視覺到味覺，由觸覺到聽覺，以至交融一體的感覺。茶席描繪對美感的追求，更讓人獲得了「他界娛樂性」的精神滿足！「他界娛樂性」來自心靈超脫物慾的滿足，正是茶席深層打動人的精神歡愉。

茶杯裡的清新野趣

茶席，將人們寄託茶的夢幻和藉茶席的世界承繼下來。通過茶席的雋永、沉斂，才能體味詩人遇茶時的幽靜，才知曉通過品茗超脫現實，洗滌世間煩惱，優游他界跨越有框限的世界，通過茶的精神況味翱翔於自由自在的境界，此時此刻正應和了茶悠然本性契合、茶人合一的天性。

茶原是生長在深山幽谷的佳木靈草，茶具有野、幽的自然本性。飲茶愛茶，自然對幽野的生活有了一種崇尚。陸龜蒙：「天賦識靈草，自然鍾野姿」。劉禹錫（772-842，唐朝詩人，字夢得，洛陽（今河南省洛陽市）人，一作彭城（今江蘇省徐州市）人。自言係出中山（治所今河北省定縣））：「欲知花乳清冷味，須是眠雲跂石人」。歐陽修：「藥苗本是山家味，茶具偏於野客宜」。

這些詩詞都在說明：能夠手拿一杯清茶，就可以沐浴在深林裡享受幽雅的情趣，就可以在茶茲味中悠然見野趣。然，人總是見茶是飲料生津止渴，止渴茶總是為品飲者帶來休閒舒適。

← 心閒心適得茶甘苦
↗ 茶滋味悠然野趣

甘苦的閒適人生

參與茶席的雅趣，就是享有閒適的人生。從茶湯的苦味裡，意識到人生是苦的，但我們必須在苦中尋樂，適應苦、安於苦，在生活觀念上做相應調適，那麼苦味的茶就成了生活精神的象徵：孤寂之苦，見生機之甘。繁忙的人仍有品飲的機會，就是忙裡偷閒，並從品飲的活動裡，體味茶的生機與甘甜。

「忙裡偷閒，苦中作樂」所指的是享有一點美與和諧，在剎那間體會永恆。

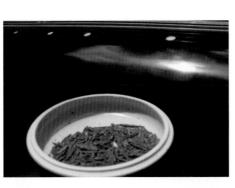

空泛的享樂主義

閒適不同於享樂，品茶活動是一種閒適的人生，而不是享樂主義的人生。如同擺設茶席，茶人對茶器必備文化認知，才不至淪為追尋空泛享樂。

閒適人生，就是要活得輕鬆自在，這也像是茶的體態，是用嫩葉製成的，顯得比較輕小，沒有負擔，所以可以輕鬆，減輕壓力。這不正如同白居易所說：「勿言不深廣，但取幽人適」。

就在輕輕鬆鬆的茶席空間，體現閒適的生活況味，這也是要在世俗的日常生活表象外，創造富有詩意與哲意的人生境界，透過品茶，寄寓自己對人生的認識與態度。

閒適的人生，是一種由苦轉樂的人生，如同茶的滋味，入口是苦的，細細品味就可以感受她轉甘的豁達。

在茶的苦味中，去創造一種新鮮有意味的生活，就如同詩人所說的：「佳水名茶……此貧之至適也」。換言之，當你喝了一口好茶，喝到的不只是苦澀，而是一個雋永的情調。然，茶苦是本質，而苦絕不留口，苦能轉甘，才能豁然開朗。

如何才能從品飲裡得到甘甜？首先要「心閒無慮、方寸空虛」，生活自然才有充裕的悠閒：形委有事牽、心與無事期：外有適意物，中無繫心事。

只有心閒才能心適，並能無往不適，若人心閒適了，才能察覺生活中的小細節是富有逸趣的，才能獲得精神上的滿足：或吟詩一章，或飲茶一甌：身心一無繫，浩浩如虛舟。食罷一覺睡，起來兩甌茶。

詩人的意境都告訴我們：在生活中能否發現細微的樂趣，飲茶是一種在生活中細小而微不足道的事，能在飲茶中發現雅趣，那麼精神的愉悅也就可想而知了。

↖茶席牽動五感

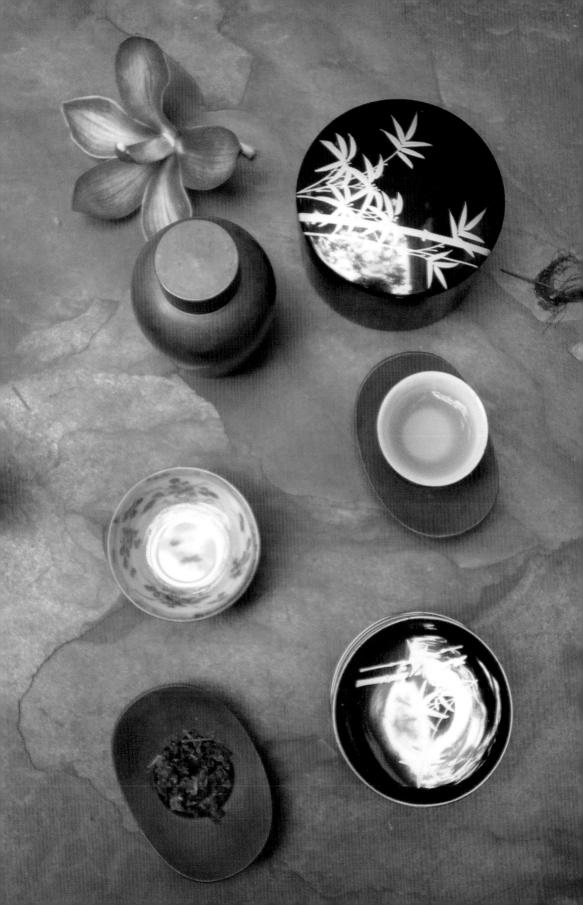

枯索中的新味

文徵明（1470-1559，明代畫家，初名壁，字徵明，更字徵仲，號衡山居士、停雲生，長洲〔今江蘇蘇州〕人）所說：「午眠新覺書無味，閒倚欄杆喫苦茶」。這就是一種在枯索中，用茶找到新味。他在書堆裡浸淫，偶發喫苦茶卻能翻轉心境而得好味。

茶是精緻的、清明的，透過茶器，更能創造清明淨潔的人生形象。

透過茶器的清潔爽淨，是一種勵志清白的外在形象。透過茶的性潔不可污，來表現品茗的潔淨及內在底蘊。

品茗，就是適合「精行」之人。所謂「精行」就是要求生活精緻，而且要修謹，擺設茶席要細緻認真，透過操作程序有條不紊地完成，如是品味茶席，就是創造精緻的人生形象。

茶的人生，是一種輕小玲瓏的，透過砥礪擦淨，使人生顯得光潤寧靜，這如同品茶的韻骨一般，從一杯茶去磨洗人生，就如禪宗裡的一句：「身是菩提樹，心如明靜台；時時勤拂拭，莫使惹塵埃」。

喝茶也要有創意

茶有君子性，就是說骨清肉膩和且正，這就是一種品飲茶的純淨，能使人的俗骨變得有雅趣。現代人受了俗事所侵蝕污染，要有清明的心骨，必須拂拭，透過茶席中進行的飲茶可以磨洗，帶來清明正性的功能。

茶的人生，是一種「潦水盡而寒潭清」的明淨，用現在的科學角度來看，茶性溫寒，還能消火氣，讓人清正明志。

↖ 意象傳達的茶風
→ 「忘情」在茶席中放空

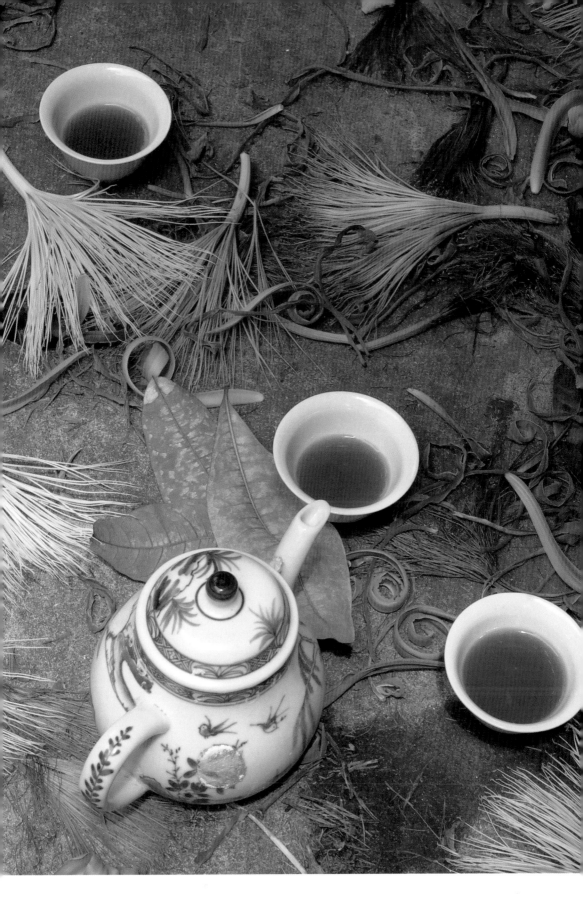

用飲茶來對腹部進行降溫，使人從此間歸於明淨與寧靜，這正是「齒寒意冷復三咽，萬事無言歸坎止。」

品茗可以解渴，可寧靜致遠，創造閒適的人生。

品茶，是一種瀟灑的人生意味的表象，更可以表現無惱無喜，隨緣任化，自然練達。蘇洵說：「焚香消晝永，聽琴煮茗送殘春」。這裡是將茶的活動加入了音樂與焚香，使得品茗更富趣味。現代茶席活動不正是穿越時空的平台？古人煮茗送殘春，不知時已過，是品茗的一種忘情。

茶隱的好日子

忘情，就是現代人遇到壓力時的一種「放空」，放空非空。以茶席為例，就是看似佈置得繁複卻能藉此放空放大。

茶席帶來幽野雅趣，更創造了茶的隱逸生活形態。隱逸又按個人條件有所區隔。白居易《中隱》詩云：「大隱住朝市，小隱入丘樊」，中隱留司官」，他主張在窮通之間，致身吉且安的中隱生活。詩人的茶的隱逸可能性貼近現實生活，是

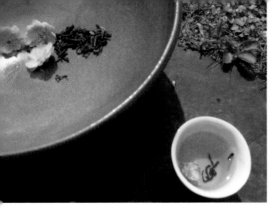

一款愛自己品味的小隱，這款小隱隱逸可和外界區隔；由小隱到中隱又有不同了。中隱之意即雖在官位卻又兼而得懂得享受隱的閒適。

馮時可寫《茶錄》說：「鴻漸伎倆磊磊，著是『茶經』蓋以逃名也，示人以處其小，無志於大也……。」袁宏道（1568-1610，明代文學家，字中郎，湖北省荊州市公安縣人）寫《瓶史》中將陸羽以茶為「寄其磊塊儁逸之氣者也」。陸羽寫茶經，後人以他對茶的細緻且能發以文字，令茶發散儁逸之氣而感人。事實上，陸羽內心世界和生活觀的呈現，正是儁逸的氣魄。他告訴後人生活進入了茶隱的思考，不在波動，而是學習寄隱山林生活的態度。茶隱並非消極，反而是積極的，邀客共品要能出類拔萃！

詩人陸龜蒙就是懂得以茶隱過好日子。他在顧渚有自己的茶園，常取好泉飲茶，他品茗設茶席十分有創意，將茶席設在舟上。《唐才子傳》記載陸龜蒙的茶隱日子：「每寒暑得中，無事體時，放扁舟、掛蓬席、齎束書、茶灶、筆床、釣具、鼓棹鳴榔，太湖三萬六千頃，水天一色，直入空明」。

陸龜蒙這種將茶灶、筆床、書卷攜帶相隨，成為與湖水天空相結的茶席情境，這種創意茶席成為後人仿效對象。蔡襄寫「紫綬金章被寵榮，筆床茶灶伴參苓。只知江海能行道，未識朝廷舊有名。」楊萬里《壓波堂賦》：「先生欣然曰：吾又將載吾堂於扁舟，對越江妃之貝闕，我芰我裳，我葛我巾，筆床茶灶，瓦盆藤尊……而先生飄然若秋空之孤雲矣。」都顯示了將茶席設在戶外，這是行動茶席的創意。黃庭堅（1045-1105，北宋詩人，字魯直，自號山谷道人，晚號涪翁，洪州分寧〔今江西修水〕人）在《雙井茶送子瞻》中說「為君喚起黃州夢，獨載扁舟向五湖。」則道盡品茗時揚起的心志，由消極轉向積極的正向思維。

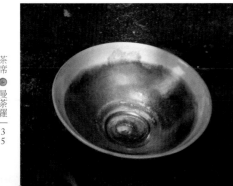

↖杯器細緻觀物體悟
←茶席深遠況味
→茶席的感染力

視覺與心靈的調和

茶的美是一種淡美，也是茶之美的精神所在，就與今人淡泊志趣互為表裡。品茗自覺地追求淡美享受，就有美化生活的作用，可以習「靜」，禪家品茗來學禪，以習靜學習一種近乎虛幻的精神境界，必須先由「定」入靜。致靜帶來的太和之氣是一種精神修行。品茗的茶席可以使人守靜、養靜在顏色。那麼學茶席佈置就可學出定出靜，寧靜養靜。這種能在「靜品」中觀萬物，正是詩人眼中的「非至靜無求，虛中不留，烏能察物之情如此其詳哉」的境地。

茶席是茶道藝術外在表現的形式，透過茶席營造，產生對美感事物的崇拜。一件茶器用心體悟可察覺其宏偉之處，茶器溫潤的釉色中讓人求得視覺與心境的調和（harmony）。

茶席必須親手操作，才能呈現最高品質和最佳風味，沒有一套完整操作流程可教人將茶席擺置得十全十美，這種道理就如同偉大藝術品不能被約制規範一樣。

然，準備茶席的工作每次不可能完全相同，

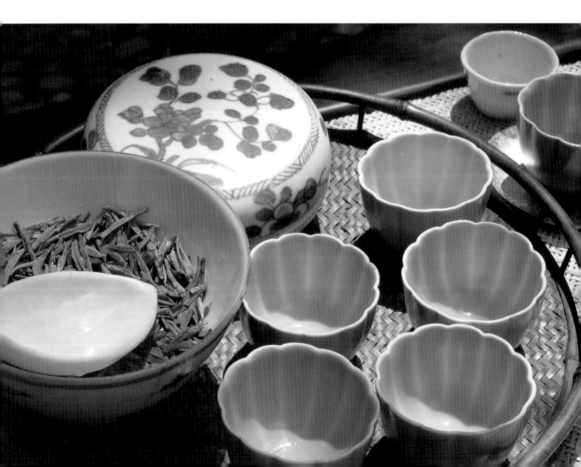

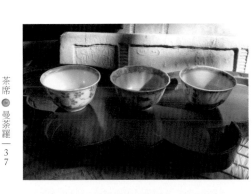

每次都是獨一無二的！真正茶席之必然永遠保存在美學之中，經由掌握茶在中國不同時代製作的方法，品茗即形成各自風格，期間暗藏不同時代品茗風格理念與解釋。因此對茶席的認知不單是短暫一次性演出；相對而言，茶席正刻劃出獨自風格，教人久久不能自己。

獨自風格的創見，不可言說、不受限的。以茶的隱逸必發自內心，而在茶席佈置中既無標準化，又憑什麼讓人進入精神娛樂的境地？那麼懂得運用生命中的直覺思維，就可幫助調和茶席的不穩定性，同時應訓練一套有效益哲思思維，經由抽象理解之間，領悟茶可道非常道。

進入他界娛樂性之境

直覺思維，便是理解和把握茶席「他界娛樂性」的思維方式！直覺思維發源自老子哲學，模糊性中用心創立獨特的認識論，才足以體認佈置茶席之「道」不可言說，如此才不致將佈置茶席淪落侷限性，最後只求得擺設的有限和對立的關係。茶席侷限了，擺放有了對立關係，就很難表達無限的「道」，更無法體認佈置茶席形式有著無限的整體！

茶人可以拋棄茶抽象的娛樂性，用茶席的形象化加上具體的茶、茶器，賦予複合的生命，茶席感染力、影響性就會隨著茶席傳送出來。茶席只是一次性的演出，但潛藏茶席「只可意會，不可言傳」的意義會擴大！

老子論述中的「道生一，一生二，二生三，三生萬物」的生化模式中，不就是揭示了一茶碗、一茶盞、一水注或一把壺存在的生化性？同時將一把壺看成柔羽又剛強，那麼茶人就可進一步在柔羽、剛強對立兩極光譜中找到相對的意義。道生萬物，由此衍生出來的茶席就會更有「道」理了。那麼如何理解茶席之道呢？

←品茗可以習靜
↗形象體悟茶滋味

每件茶器當然可按老子所說「一生二、二生三。直覺思維是理解茶席的最佳思維方式。只有對茶和器的直覺才能理解：茶席曼茶羅其實是經由茶席佈置，聚集茶、器、人三位，看起來茶席佈置在桌面上很容易，卻不能忘記此一同時要掌握茶、器、人的本質屬性。

以宋代喫茶法來說明什麼是「本質屬性」：以點茶注水茶盞，茶湯便可飲之。直覺認識背後的深層意義，做更清楚的認識！才能致守靜篤，滌除玄覽，體認茶席可絕聖去知的妙境。

用直覺來擺設茶席

茶席妙境多，應嚴肅學習，由直覺認識中啟動下列三特點：直觀性、形象性、整體性。

直觀性，是非邏輯的認識方法。所謂「觀」就是以物觀物。所謂「類」，即以類度類。帶有明顯的現象化比賦色彩。所謂直觀類推，是根據事物間某些模糊相似之處進行推理的方法。茶席出現的物是茶器，那麼就是直觀茶器的心得。

從觀看歷代茶器的實體，哪些具有比賦色彩？宋代注水的水注，壺嘴要細長，好讓注水能如水奔瀉入盞，今人用的水壺嘴短，較難如注，必須推理提壺拉高注水的高度。如是直觀類推在相似之處進行推理，有益操作實務，以求得泡出好滋味。

形象性，即讓人在形象中體悟。這種形象體悟，以物象間的形象比較為手段。現象的全部特徵和屬性就可以在形象化的描述中體悟出

來。在細微中觀宏大，在具體事物的描述中見真理。舉杯子為例說明：用柱型杯和盤口杯來聞茶香，前者聚香廣濃於後者，杯的釉藥也是影響杯子掛香的元素。

單看形象懂得由細微中看門道。茶人體悟到「形制」、「釉藥」的本質，懂了寓理於形象的意思，才能從摸索參透茶器形象，原來香味、滋味的細緻互為表裡。

茶與器是整體的概念

點茶之「點」是鎮靜、休息的意思，有點茶、點心之意境。點茶是以竹筅擊拂出茶湯湯花，點心是以食物來點空腹，斷除一切煩惱妄想，顯出自己的本心、本性，到達本來清靜無垢的境界，就是「自觀心法，如是行茶道。」

直觀茶器，用茶器的形象來體認茶器的妙境，必得加入茶器和茶，以及周遭環境的因素，才得觀照出茶席整體性與完備性。

直覺思維，對茶有了興趣，想要翱翔茶與茶器之浩瀚世界，就得先認識茶與器的真實性，用客觀進行類推，比較出好與壞，那麼除了汲取各方資訊或學習茶藝之外，用明滌的心，不假耳目，不待名言，以心觀照，用心泡茶，用品茶，才是最直接領悟茶席佈置的方式。

茶席中的「茶」或「器」本身，具有不可窮盡的無限性，是一個絕對不可分割的整體，看起來壺、杯、盞、水注……各自獨立，卻可在茶席之間進行：一、整體把握如何通過簡化為手段的綜合，二、再由綜合分類萃取，好讓茶器個體中的層次出現。這就說清楚了把握單一的茶器，更要整體整合用器，必須拿捏恰到好處。就如同泡茶時，壺的大小和茶葉條索狀、焙火度的恰如其分，而非以幾克為度來泡茶，這才是茶席中解構的不可分割，這也才是茶席人文深遠況味。

→直覺思維茶道可道

盛唐茶席
華麗典雅

盛唐品茗風華：有陸羽茶經生活寫實，有唐僖宗窖藏金銀器出土再現，今人目睹茶席華麗，感受典雅風範。

應用現代社會學的概念：「生活風格（Lifestyle）」、「意象傳達（presenting image）」、「美學體驗（aesthetic experience）」、「美感部落（aesthetic tribes）」、「文化經濟（cultural economy）」的五大概念來宏觀探析茶在每一時代的風格，這正是師法古典茶席的無限寶藏！

茶器是一種必要的風格

用煮的團茶，擊拂的抹茶或是壺泡的茶葉，都分別出現於中國唐、宋、元、明、清之間，在不同時期出現不同流別，使用各式各樣茶器的場景，都提升著茶融入歷代的風格社會（the lifestyle society）。

繁複茶器更迭，皇室的金銀器、陶瓷素材建構的湯瓶、茶盞、茶碾……，都讓人體驗時代轉換、品茗變遷，所產生器之對觀察者意志的召喚。那就是器表的勻稱有致，雋永耐人尋味！

法門寺出土鎏金銀茶碾，和湖南長沙窯出土青釉藍彩寫意鏤空座茶碾槽出現同樣的壺門紋，圖案象徵佛教極致神聖，茶器瞬間讓人感覺「隱喻」的圖像，則是品茗知性與自然觀交會相通的溫柔、勻稱，以此纖細感受的體會，加以援用今日茶席空間感覺，一樣隨時移動緩慢展開……。

陸羽最喜歡用什麼杯

越窯茶盞是陸羽推薦品茗首選。詩云「九秋風露越窯開，奪得千峰翠色來」禮讚青瓷質地與自然交會的美趣，尤其是與茶色相映，在實用中體現唐代茶色重綠，以青色襯之，更發茶色的翠綠。用「青水出芙蓉」，著意對茶器欣賞的態度。

唐代陸羽寫《茶經》，將微觀的製茶、煮茶、飲茶，用七千多字共分三篇十章來展現唐人的生活品味，《茶經》中第四章引了二十四種煮茶飲茶用具，若將茶器裝入「都籃」則有上百斤重，將這組茶器擺設出來，又會呈現何種場景？

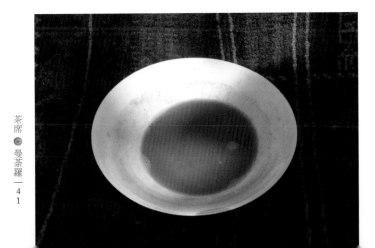

←茶色青係蒸青製成綠茶
↗葵口秘色瓷碗

唐代品茗魅力在哪裡

唐代品茗活動的魅力，在於生動活潑想像的領域之內，才會設計出陣容龐大的茶席，這和當時品茶、製茶方法息息相關。陸羽寫《茶經》做了寫實報導，這部成書於八世紀的《茶經》共三卷十章，分別是：上卷——一之源（茶的起源）。二之具（造茶道具）。三之造（茶的製作方法）。中卷——四之器（有關茶器）。下卷——五之煮（茶的煮法）。六之飲（茶的飲法）。七之事（茶的記事）。八之出（茶的產地）。九之略（茶的概略及分類），是一部從唐至今完善多方位記錄茶的經典之作。

《茶經》內容中第四章「茶之器」，正是茶席演出的最佳卡司：其間列了二十四種煮茶飲茶用具；就製成材料而言，有銀、生鐵、鍛鐵、生銅、熟銅、泥、石、白瓷、青瓷、海貝之類金屬物質，還有青竹、葫蘆、棕櫚皮、剡藤紙、木漆、白蒲、鳥羽、絹、粗綢、油布之屬，所用木料選用槐、楸、梓、茱萸、桔、梨、桑、桐、柘、桃、柳、蒲葵、柿心之類。一般百姓想品茗，可以備齊這些必備茶器嗎？

煮茶飲茶的優質選材，為的是讓茶湯有最佳表現，但動輒百款百斤的器皿，又豈是

人人可用？懂得繁複亦懂得化繁為簡的陸羽提出「六廢」之說，在六種狀況下可以簡化

茶具使用，可以讓茶席簡約實用，這也是盛唐茶事兼容風格的呈現！

唐代品茗快易通

《茶經‧九之略》中一連講了六個「廢」；但廢的不是茶事，而指茶具的損益：

「其煮器，若松間石上可坐，則具列廢；用槁薪、鼎䥶之屬，則風爐、灰承、炭撾、火

筴、交床等廢；若瞰泉臨澗，則水方、滌方、漉水囊廢；若五人以下，茶可末而精者，

則羅廢；若援藟躋岩，引絚入洞，於山口炙而末之，或紙包、合貯，則碾、拂末

等廢；既瓢、碗、筴、札、熟盂、鹺簋悉以一筥盛之，則都籃廢。」陸羽認為

在松間、臨泉、廢煮器；在自然情況炙茶成末，碾茶器不必用了；在裝茶器時

有輕便型就不用都籃。陸羽言廢就是可以省略不用，一樣可以泡好茶。

廢的條件，顯出唐人品茗不拘泥的瀟灑。在品茶用具上多元功能者

可同步使用：如喝茶用碗也可以用杯、甌、瓶、樽、盞；煮茶時

用鼎也可用瓶、鐺、鍋。

茶器可大可小的勻稱

茶器因形制和功能不一而命名各異，在盛唐時有大陣仗的茶

器，也有精簡之器。這正反映懂得如何調和，這精神也是佈置茶席的主

張。調和便是一次用既有茶器佈局出各種可能。唐人品茗既受茶葉製法影響，而製作

搭配茶器，又懂得在既有現況中發現品茗的驚喜。

←滑石製茶碾
↗奪得千峰翠色來

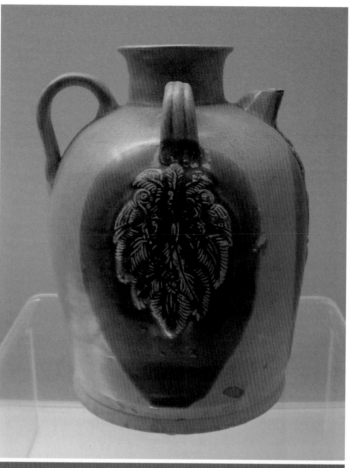

茶席在唐代華麗的生活風格中綻放意象，茶席傳達的是品茗的典雅勻稱及雋永！

唐代茶葉製法、品飲方法引動茶器使用。兩項元素調和歸結出茶席的呈現，正是一次美感部落的集結綻放，詩人的感受豐沛有著鮮明紀錄。白居易在《謝李六郎中寄新蜀茶》說：「紅紙一封書後信，綠芽十片火前春」；李德裕（唐代宰相，787–850年，字文饒，唐趙郡人，以蔭補校書郎，拜監察御史）在《憶茗芽》說：「谷中春日暖，漸憶掇茶英，欲及清明火，能銷醉客醒。」詩人所說的「火前春」、「清明火」，都是指採摘春茶時機是一年清明

時分以前，叫做「明前茶」。今日「明前茶」仍是六大茶採摘的最佳時機。詩人品茗吟

詩，詩境正寫活了唐人平居茶樂的生活風格，這種意象表達或在茶的產季，或在茶的製

作中，由詩人敏銳觀察和詩詞中流瀉。

唐代喝什麼茶

先了解唐代製茶的流程，這是製茶技巧中最能保住新鮮、留住翠綠的

蒸青作法。這種製茶工序技巧傳到日本以後，成為今日綠茶主要作法，

也是今日中國蒸青綠茶製法的原則。

唐代製茶的流程是：蒸茶→解塊→搗茶→裝模→拍

壓→出模→列茶（晾乾）→穿孔→烘焙→成穿→封

茶。這樣做出的茶叫「餅茶」。此形制就好像今日

所見的普洱茶餅；但卻只是形似，實質製法卻大

異其趣。

陸羽《茶經·六之飲》紀錄：唐代餅茶外，

飲有粗茶、散茶、末茶。但這四種茶，只有原料老

嫩、外形整碎和鬆緊的差別，其製造方法基本相同，都

屬於蒸青的「不發酵」茶葉。今普洱茶餅製法分曬青、渥堆兩種，與

上述蒸青出來的綠茶製法有所不同。今人錯置普洱茶發軔於唐，實為

形制相似所誤。蒸青團茶是當時的珍稀品，詩人留下溢美之詞。

↗唐長沙窯青釉褐斑貼花壺
（上海博物館藏）

→白瓷渣斗　（上海博物館藏）

↘唐式茶席華麗典雅（46、47跨頁圖）

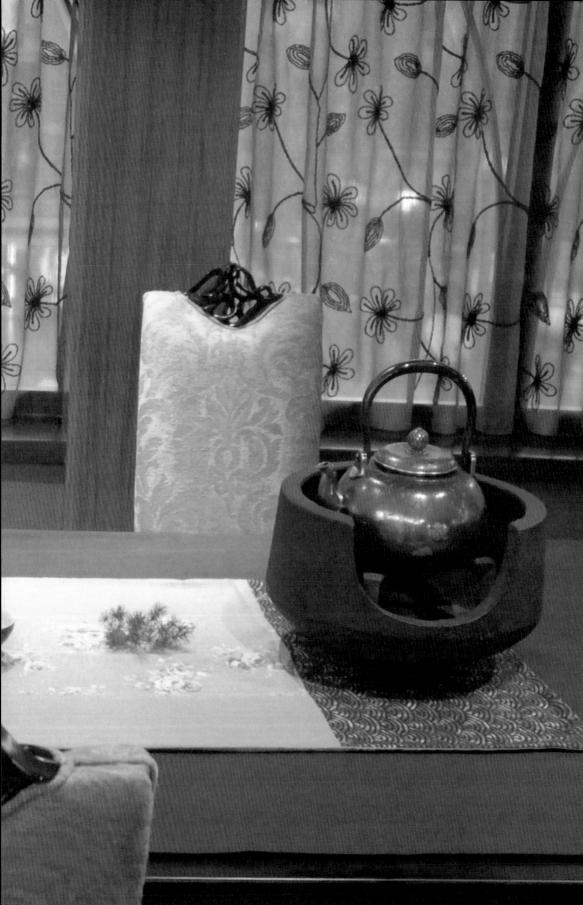

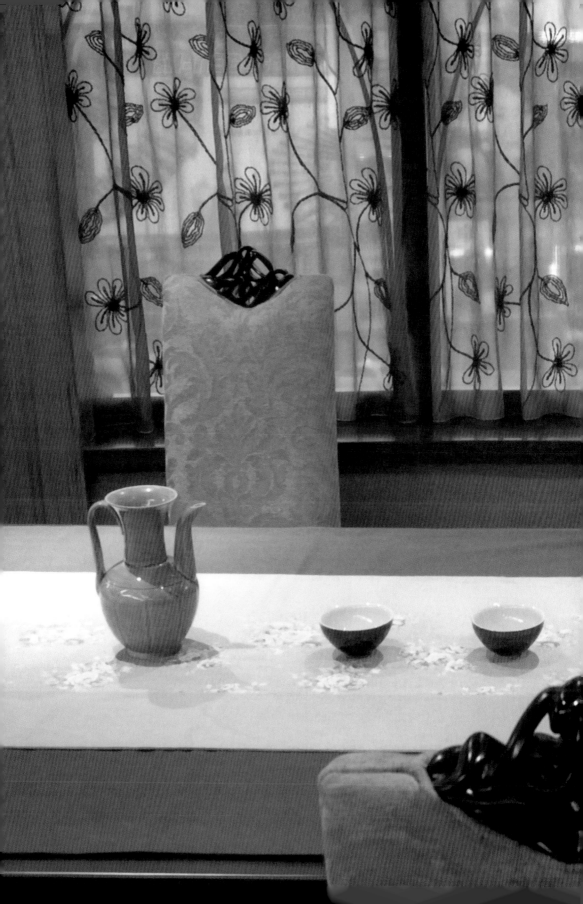

像玉璧般珍貴的團茶

柳宗元 (773-819年，唐代著名文學家、思想家，唐宋八大家之一，字子厚，唐代河東郡〔今山西省永濟市〕人)《巽上人以竹閒自採新茶見贈，酬之以詩》：「……晨朝掇靈芽。蒸烟俯石瀨，咫尺凌丹崖。圓方麗奇色，圭璧無纖瑕。呼兒爨金鼎。……」他寫茶芽用清水洗淨後，開始蒸茶，蒸烟下依水流，上凌紅岩，茶蒸熟後，經過翻榨和壓模，製成像璧那樣的圓形團茶，色彩奇麗，精美無比。

團茶若玉璧，把中國古人心中作為與上天溝通的玉璧作為隱喻，可見一片團茶在唐時珍若拱璧的真實。茶席和茶互為尊重，明白唐代製茶再見品茶之法，才能勾勒出青瓷茶碗奪得千山翠色的妙喻。

賞茶餅再進一步踏入品茶的妙境，詩云：「……餘馥延幽遐。滌慮發真照，還源蕩昏邪。猶同甘露飯，佛事薰毗耶。咄此蓬瀛侶……。」茶芳香四溢，飲之可清除煩惱，如飲甘霖般而能顯現人的真相實相，如此便能滌蕩迷亂和邪惡，還人以本源。用佛飯比新茶，可見茶之珍貴。飲茶能去煩醒腦。

如何才能煮出真味？精緻的品茗法，正是茶席泡出真味的好榜樣。古人之學，今人用心有所得，期間稍有閃失將前功盡棄！

↗魯山窯水注

先烤再磨的煮茶法

唐代烹茶大體有兩種方式：一是陸羽《茶經》所述「煮茶法」，又稱「煎茶法」，即一鍋煮。二是《十六湯品》所講的「庵茶法」，又稱「點茶法」。唐代煮茶方法有四步驟：

第一步驟：備茶

首先炙烤餅茶，以「竹夾」夾茶餅到火上烘烤，然後貯放於「紙囊」使香味精氣不外洩。待餅茶晾涼後，以「碾」研磨成粉末，經「羅」篩濾，使末更細，再存於「合」內。

第二步驟：煮水

以「鍑」（茶釜）盛水，置於「風爐」之上煮沸。煮水則有三沸。一沸如蟹眼，二沸如魚眼，眼反映水燒開時的含氧量，眼越大，含氧量越小，以一沸時就要進行。

第三步驟：投茶

加調味鹽及茶末煮茶，第一道沸水開時，依「鍑」內湯水之多寡，由「鹺簋」中取出適量的鹽花添入調味。第二道沸水用「瓢」（柄勺）舀出一勺沸水置於一旁，一面以「竹夾」在鍑湯中心循環擊拂攪動，再以「則」量末，對著鍑中心下茶末。茶湯勢如奔濤濺沫，此為第三沸，此時取先前放在一旁的第二道沸水止沸，以做培育湯花之用。湯花即放下茶末之後，在沸水中所產生的現象。湯花之薄者曰沫，厚者曰餑，細輕者曰花。

煮茶後就是第四步驟：分茶，將煮好的茶分酌於「碗」。茶碗專作飲茶之用，分茶時必須沫餑平均，濃淡一致。

擊拂茶末的點茶法

今人泡茶多重茶質名器，輕忽煮水、置茶、注水的微調，則無法得茶湯之妙，唐「煮茶法」並存「點茶法」。其法不同於一鍋煮，而是撮茶末入盞，注水入瓶燒沸，注湯入盞，擊拂，飲茶。此法是創新，也開啟宋人飲茶方式之先河！

烹茶靠茶器，造就出茶器的多元性，像水注、茶盞等器的出現，並引動賞器的美學體驗。陸羽、蔡襄對茶器惜愛之心躍然紙墨，令人讚嘆他們觀器之細、發微之鉅。

蔡襄（1012-1067年，字君謨，北宋興化仙遊人〔今福建省仙遊縣〕，宋仁宗時進士，官至端明殿大學士、樞密院直學士）《茶錄》云：「湯瓶，瓶要小者易候湯，又點茶注湯有准。」點茶法最為重要的茶具首推茶壺，即湯瓶。此瓶既要用於煮水，又用於點茶。既要體積小「易候湯」，又要容量標準化。他記錄著「點茶注湯有准」，由傳世品考證，瓶高約十五公分上下最為好用。

今人茶席的壺、煮水器應多大才是最佳搭配？在唐人品茗生命經驗中為今人帶來豈只是詩人誘人之詩句，澎湃的茶湯又如何激散，以襯出千古佳色青瓷的容顏？

↑葵口秘色瓷碗
→碾茶粉細末

誰是唐代茶碗第一名？

茶器，因茶而生，也因茶生色！自唐以來，各地窯口為茶服務，生產眾多的茶器，也因此曾為了誰第一起了爭論，陸羽拍板定出當時窯址出品的茶器：「碗，越州上，鼎州次，婺州次，岳州上，壽州、洪州次，或者以邢州處越州上，殊為不然。若邢瓷類銀，越瓷類玉，邢不如越一也；若邢瓷類雪，則越瓷類冰，邢不如越二也；邢瓷白而茶色丹，越瓷青而茶色綠，邢不如越三也。」邢瓷白而茶色丹，越瓷青而茶色綠，邢不如越三也。《荈賦》所謂「器擇陶揀，出自東甌，甌，越也。」晉杜毓寫甌，越州上，口唇不卷，底卷而淺，受半升已下。

越州瓷、岳瓷皆青，青則益茶，茶作白紅之色。邢州瓷白，茶色紅；壽州瓷黃，茶色紫；洪州瓷褐，茶色黑；悉不宜茶。」

上論瓷的高下取決於湯色，是看茶注入碗裡以後，茶色與碗色的和諧。茶碗的顏色過白，茶色被釉色滲入而發白，茶水和悅之色就不明顯。茶湯呈綠色，所以帶青色的越州碗最合適，有相得益彰的襯色效應。這也提供茶席用杯色系與所泡茶種所現顏色的調和，這也是直接呼應茶席泡茶和用器的調和關係。

茶器良否的條件，必須要看其器具的色與形是否與茶相配。在陸羽的頭腦中絲毫沒有要對器具的藝術價值作出鑑賞的評價，但他卻能觀察出茶湯與青瓷交融，進而論斷使用越瓷青茶益色的論斷。這種「青瓷益茶」說法卻引來後人的不同看法。

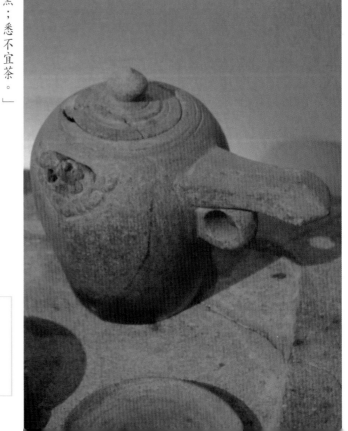

←法門寺出土鎏金壺門座銀茶碾子
↗滑石水注　（台灣科學博物館藏）

「祕色瓷」的秘密

李剛（1957年，杭州人，浙江博物館副館長）認為，後人增補的《茶經》對唐代各大青瓷名窯進

行了評述：「碗，越州上，鼎州次，婺州次，岳州上，壽州、洪州次。或以邢州處越州

上，殊為不然。若邢瓷類銀，越瓷類玉，邢不如越一也；」因越窯青瓷具有「類玉」、

「類冰」的質感。晚唐時，越窯青瓷精品還獲得了「祕色」的美稱。《茶經》是從飲

茶的角度來褒貶瓷器的，因而只能算做飲茶者的一種偏見。茶的呈色也不同，即使是越

窯青瓷，所盛茶水亦不一定為綠色。《茶經》記載：「越州瓷、岳瓷皆青，青則益茶，

茶作白紅之色。」顯然將越窯青瓷評為天下第一，與其盛茶水之色並無多少關係，而是

由於青瓷的精良質地和特殊審美價值決定的。

以陶瓷的立場擴大解釋青瓷之美是相對客觀，陸羽以茶色調和青瓷的說法是絕對客

觀嗎？詩人更賦予了高度想像，供後人回味傳頌，已超越了爭議！同時，青瓷與蒸青綠

茶的清新，帶來的調和之外，唐代華麗王宮金銀茶器在茶席的野艷多嬌，亦引人側目。

金光閃閃的茶器

陸羽與蔡襄愛茶成痴。陸羽作為茶席意圖之瞭解的論述，似說清楚一份

飲茶必備的用具清單，看清楚唐代飲茶習俗，茶器的藝術古雅美觀，更要兼顧

實用價值。共二十四種煮茶和飲茶用具更在一九八五年陝西法門寺出土金銀茶器

實物中，驗證金銀茶器散發對品茶豐碩的視野。

西元八七四年，唐僖宗（862-888年，唐懿宗五子，宮中稱五哥）將生平用的茶器，用以禮佛供

養佛祖。出土「物帳碑」標出有「茶槽子、碾子、茶羅子、匙子一幅七事共八十兩」。這些器製於西元八六八至八七九年，在鎏金飛鴻銀則長柄勺茶羅子上刻著「五哥」字樣。

根據《物帳碑》的記載，此套茶器包括：鎏金飛鴻球路紋銀籠子、金銀絲結條籠子、壺門高圈足座銀風爐、鎏金壺門座茶碾子、鎏金飛鴻紋銀匙、鎏金仙人駕鶴壺門座茶羅子、鎏金人物畫銀壇子、魔羯紋銀紐三足架銀鹽台、鎏金伎樂紋調子、鎏金銀龜盒，另有繫鏈銀火筋、琉璃茶盞、茶托等十三件。可以說正是這樣珍貴的《物帳碑》將地宮珍寶再現唐代茶具之光，這套茶具成為演繹唐代宮廷茶道的鐵證，更鋪陳了唐代茶席華麗演出的秀場。

神祕波斯的工法

唐代宮廷茶具以金銀為器，世人難企及；然其茶器形制或造型卻是民間爭相仿造。二十世紀出土器物案例中，直接說明遣唐使駐泊地遺址曾埋入的青瓷茶碾，當年受到主人的眷戀不捨得離去，才會帶她長眠相隨。西安西明寺遺址出土的茶碾更能用來和陸羽《茶經》記錄的碾作比對。茶碾是碾茶必備工具，陸

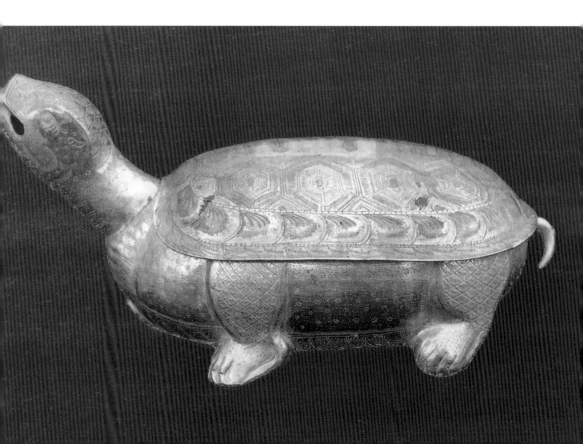

羽真實記錄，唐盛世中的品茗流轉異域，在混種文化交替後，茶器上的紋飾留下一段東西文化交流的活見證！

中國長沙窯址中出土一件高7.8公分，長27公分，寬6.4公分，槽深4公分青釉藍彩寫意鏤空座碾槽，可在其造型做工、碾槽上施藍彩，表現來自伊斯蘭文化裝飾特色。這是法門寺金銀茶器中鏨紋蓮瓣紋飾的工藝秘章，原本唐代金銀加工鑄模澆鑄，改由波斯傳進中國，原來中國工藝中沒有打製成薄片的工藝技術在茶器上出現。波斯當時所設計的圖案與圓花式圖案，已成為茶器器表的重要裝飾。至此，茶文化交流令人驚喜。

一套迷你版唐代茶器

唐代法門寺茶器出土，見證大唐宮廷茶席的奢華。而陸羽《茶經》的茶器共八類二十八件，四十七件入都藍，重約百斤的茶器正是大唐時王公貴族、富商大賈的用品。

難道只有上流階層能獨享？茶的流通性在出土實物中，可見當時尋常百姓、文人、雅士的婉約清心。愛茶不能如願嗎？台灣的國立自然科學博物館卻藏有唐代茶器，是人往生後存續與茶再生緣的見證，更是提供皇室外民間飄送茶香的事實性，茶器的出土也驗證唐代煮茶法操作的複雜性。

這組茶器共十二件，包括風爐、座子、茶瓶、茶釜、單柄壺、茶碾、茶碗、茶托、盤、茶器台，茶器台長37公分，寬29.5公分。全套茶器皆為滑石。器壁多處見輪轆痕跡，係按實際用品縮小，其茶瓶、單柄壺、茶碗、茶托等均出現唐代越窯、邢窯、長沙窯等名窯中出土實物的縮影。

一套縮小的茶器，又能擺出一場什麼樣的茶席？

↑法門寺出土的鎏金飛鴻紋銀匙
→法門寺出土的鎏金銀龜盒

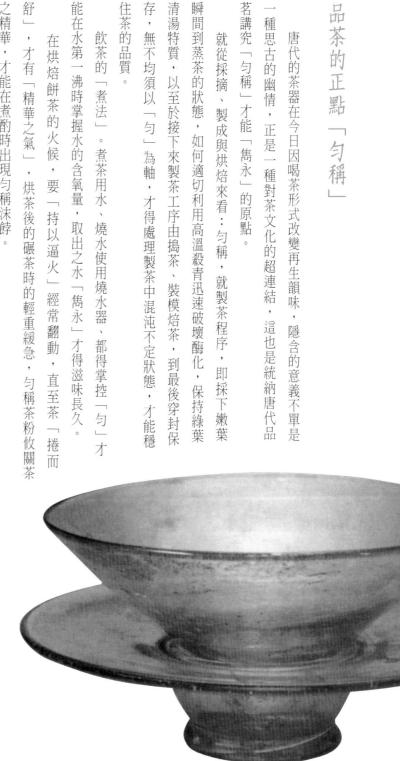

品茶的正點「勻稱」

唐代的茶器在今日因喝茶形式改變再生韻味，隱含的意義不單是一種思古的幽情，正是一種對茶文化的超連結，這也是統納唐代品茗講究「勻稱」才能「雋永」的原點。

就從採摘、製成與烘焙來看：勻稱，就製茶程序，即採下嫩葉瞬間到蒸茶的狀態，如何適切利用高溫殺青迅速破壞酶化，保持綠葉清湯特質，以至於接下來製茶工序由搗茶、裝模焙茶，到最後穿封保存，無不須以「勻」為軸，才得處理製茶中混沌不定狀態，才能穩住茶的品質。

飲茶的「煮法」。煮茶用水、燒水使用燒水器、都得掌控「勻」才能在水第一沸時掌握水的含氧量，取出之水「雋永」才得滋味長久。

在烘焙餅茶的火候，要「持以逼火」經常翻動，直至茶「捲而舒」，才有「精華之氣」，烘茶後的碾茶時的輕重緩急，勻稱茶粉收關茶之精華，才能在煮酌時出現勻稱沫餑。

雋永是追求的偶像

茶葉製法的轉換，總會醞釀茶器用法，從勻稱雋永唐代蒸青製茶飲用的「煮茶法」，出現了陣勢龐大的茶器組合，從茶碾、水注、茶盞的功能中，蘊藏著社會對茶帶來清醒的悟知。其間茶器典雅引動的雋永氣質，正是今日茶席追求體驗與詮釋成唐代茶文化的品味主張。

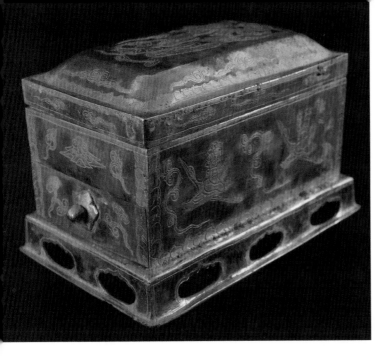

茶席的儀軌主導在茶主人。經唐製作的品茗方式背後的勻稱之美學解析，關照到茶席風格表現，乃淵源於茶主人對唐代的品茗雋永風格的詮釋。如是應用唐茶器的圖式系統（system of schema），正是將導引茶器歷史至引領地位的茶盞，以及水注。

水注的分類，將不同窯口和不同燒成形制特色茶器，歸類為另一特定圖式，然後在此基礎上進一步反應，如茶碾出現蓮瓣紋圖式，在知覺感受與純潔、佛教信仰有關；對茶席擺設行動表現，進一步所產生的反應，是否像曼茶羅中的蓮花，成為純潔價值意義，探究茶器帶來對人影響的圖式系統，唐代茶器作了相當的發韌。

擁抱秀異的奢華

茶席的品味是由文化資本所表現出來的品味，唐代茶器的勻稱純質，成為一種擺放的表現品味。而不只是對出土茶器的憐愛和抽象意境的嚮往，同時追求具象實物的茶席正在發出迴響。

懂得欣賞唐代茶器的秀異品味，常令我對擁有一件唐代茶器產生狂熱，久違來自博物館級數的長沙窯水注，半透明薄釉棗皮黃的釉色，八棱形短流可想像陶工快刀信手削出的流線，水流的順暢在形體外感中，是宣達盛唐一般水乳交融產生的力勁。

盛唐茶席，華麗簡約在調和中秀異出雋永。

↑法門寺鎏金仙人駕鶴壺門座茶羅子
→法門寺琉璃茶碗茶托

第4章

宋代茶席

品不厭精

宋代點茶法影響了日本抹茶道，這種品不厭精的時尚，更牽動著茶道精神在他界中的娛樂性，用單色釉的沈斂，凝聚了品茗時的清、靜、和、寂，唯有在自我的反省中才能走出生活的品味。宋代茶席品不厭精。

點茶流竄生活的美學

宋代的品茗是一種點茶法的創意設計，其意象傳達，指涉為一種精緻的品茗方式，表現了兩宋在文化發達的一種盛世，更是生活藝術中的一種美學體驗。

傳世的詩詞字畫，留下供今人賞味的宋代喫茶法的極致品味。台北故宮藏畫中傳宋徽宗繪的〈十八學士圖卷〉和另一幅傳由劉松年繪的〈攆茶圖〉，在考證繪畫作者年代至今仍未有定論，但兩圖皆寫真宋代品茗時的精緻表現。

〈十八學士圖卷〉、〈攆茶圖〉均是描繪文人雅集，啜茶點茶。兩點茶圖畫有備茶喫茶的場景，圖繪多項茶器和佈局情景是一種寄語郊野的茶席活動，〈十八學士圖卷〉中繪的茶器黑漆茶托、建窯茶盞、水注湯瓶、水甕、放置茶器都籃……。〈攆茶圖〉中的茶器有茶磨、茶帚、拂末、茶筅、青瓷茶盞、朱漆茶托、玳瑁茶末盒、水盂、提樑鍑等，由多項茶器組合呈現宋代品茗茶席的極致。

鬥茶的羞恥心

同樣藏於台北故宮的宋趙伯驌（1124-1182年，字希遠）繪〈風檐展卷〉確切點出宋代文人生活四藝。點茶、掛畫、插花、焚香，畫中主角坐几榻悠閒自得，等待茶僮送來茶器，茶僮托盤上繪著黑漆茶托、茶盞、水注，這些正是宋代點茶必備的茶器。

另一幅無款繪著的〈文會圖〉則具體描繪在林中屋內，賓主三人對坐的小型茶會場面，主人備著三只黑漆茶托、青瓷茶盞，旁有茶僮熁盞洗器，好為客人與主人一場鬥茶作準備！

宋代茶席帶來的精神愉悅，在於畫中有畫的視覺效果，有詩的意境傳誦千年。范仲淹（989-1052年，北宋文學家，字希文）「和章岷從事鬥茶歌」提到：「鼎磨雲外首山銅，瓶攜江上中冷水。黃金碾畔綠塵飛，紫玉甌心雪濤起。鬥餘味兮輕醍醐，鬥餘香兮薄蘭芷。其間品第胡能欺，十目視而十手指。勝若登仙不可攀，輸同降將無窮恥。于嗟天產石上英，論功不愧階前莫。眾人之濁我可清，千日之醉我可醒。」

此詩具體描繪鬥茶場景。鬥茶講究用水，便命人用瓶裝揚子江中泠水；鬥茶宜用「綠塵飛」般的茶末；鬥茶需用建窯所產的紫黑茶盞。另一位詩人蔡襄在《茶錄》說：「茶色白，宜黑盞，建安所造者紺黑……最為要用。」正符合當時鬥茶分高下，以鬥茶分出品第高低的盛況。范仲淹詩中說，鬥茶勝了得意若成仙；敗了羞恥心如降將的得失，也正反映了鬥茶被視為一種輸贏的社會價值！當然，茶的鬥起火藥味，大抵上品茶自賞，才不論長短是非，而來自獨茗的心靜，則又大大引發了詩人和茶的精神交歡。

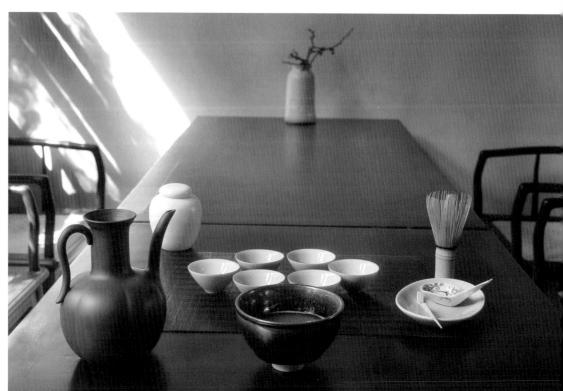

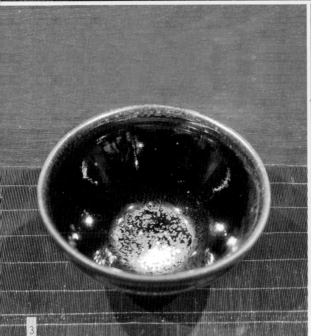

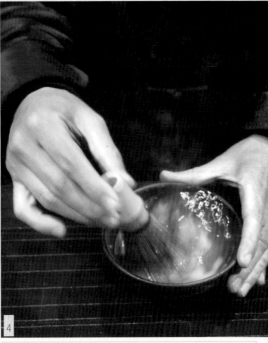

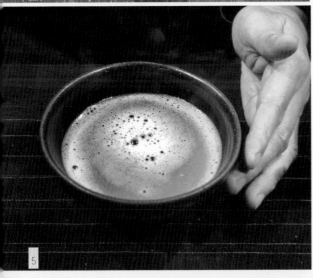

↑宋代鬥茶的程序：
　　1.取茶
　　2.碾茶
　　3.置茶
　　4.擊拂
　　5.浮花泛綠
→宋喫茶今人品用

品茶憶故人

林逋（968-1028年，北宋詩人，字君復，錢塘〔今杭州市〕人，隱居西湖孤山）「嘗茶次寄越僧靈皎」：「白雲峰下兩槍新，膩綠長鮮谷雨春。靜試恰如湖上雪，對嘗兼憶剡中人。瓶懸金粉師應有，筋點瓊花我自珍。清話幾時搔首後，願和松色勸三巡。」「靜試」是詩人單獨試茶，見茶受水後淳淳發光，一如西湖雪景。對湖獨飲的寂寥，自然會想起越中的大師，不知何時始能相聚，促膝清談，搔首吟詩。他用小巧的筆法來寫自己幽靜的隱居生活。這正是品茗茶席帶來的生活風格。

瞭解生活風格是一種生活組合的方式，才不至於將生活風格視為不食人間煙火的奢華行為，或是虛無縹緲的無意義活動。今人為何要重新拾回宋代「浮花泛綠亂於盞」的一種鬥茶盛況？是是非心太重才有的勝敗論高低，而鬥茶的價值是一種通過擊拂的凝定，摒神練氣，進而成為精神的修為，這也是在多元的社會發展中，通過對內在自我的認知，在茶席活動中展現多元身份的認同。

沈斂後的修練

學習了一種來自中國宋代的茶道，維持在多元社會中的自我認同。在特定的點茶方式中，所進行的品茗行動背後，她是具體生活的行動，而非一時的品茗形式。這也是一種生活的基本主張。

以講究的品茗方式，來體驗每一回的擊拂茶湯，處處的細微之處所帶來的影響，並透由自我的掌控，是身心主客的結合，並獲得身分與社會地位的再確認。這也是多元社會下自我生活的自我管制。

過自己的生活，要活出風格化，而生活風格的習作是日常生活常會發生的事，生活風格不只是名流人士的專屬，通過學習宋代的品茗藝術，其實就是一種現代生活風格的學習，擺出宋代沈斂特質的茶席，亦為內化修持的修練。

宋代茶席的愛現

現代生活不斷地被不同的意見，以及被放進開放性與不確定，與失去原有而清楚的自明性。現代人因運這種情境可發展出的生活方法，就不能忽略生活風格中的意象傳達。

一種具有表現性的（expressive），可以直接被觀察的，其中的意象傳達，就像日常生活所謂的「愛現」，但並非單純的動作展示，而是在操作竹筅擊拂茶湯時，從注水的提氣，以及擊拂的輕、重、緩、急，拿捏稍有不慎，就會壞了好滋味。這是一種自我意識的主張，等同於一種個人的意象再現，但也常常流於一種門面的粉飾，成為一種生活具體化的景致，就像日本茶道表演，已具備一種觀光的價值。

事實上，意象傳達（presenting image）可以是個人生活風格的特質，宋代的喫茶法正是當時文人雅士生活風格的一種意象傳達，今日重回喫茶法現場時，面對茶盞、水注茶器，發微意象傳達如何建構古器今用的茶席，充滿了令人驚喜的期待。

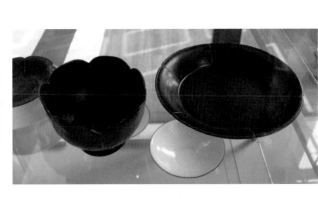

古代的美如何影響現代的美

以美的生命作為志趣，成為一種社會現象。從品茗的志趣中所發展出的體驗取向，深深影響現代人的生活言行。在消費領域中，美感價值成為優先的考量，而實用價值反而成為其次。如：一個茶席的裝置，其空間運用，只是為了一次性的茶道表演，在這樣的共同美感體驗中所形成的體驗群體，就成了一種社會生活圈，一款美學經驗的積累資本。

美感是被主體創造出來的，否則便不會有美的體驗與感受。在流失的宋代品茗方式中，整個茶席從水注、茶盞、茶碾到茶人穿著，都提供一種美學的圖式，她可能是一種尊貴的文化，也可以是一種動感的平凡。在不同的體驗取向中，會區分出不同的美感群體。現代人在不同的美學體驗中，去掌握現代社會美感的體驗。

令人心動的遊戲

消費者追求生活風格，主要是為了「愉悅」的享受，宋代的品茗過程中，經過竹筅拂所產生的湯花，以及所用的茶盞。都顯示出在品味的引導下，希望在一個鷓鴣斑或是玳瑁斑中獲得一種愉悅的想望。是一種吃與養生的連結，也是由具象品味注入抽離精神的愉悅，在茶盞圖像裏凝賞美同好的集結。由於這樣的體驗，會驅使一群有共同認知的愛好者感到心動。

茶盞的釉色變化，引動宋代詩人對茶盞感動的紀錄，在茶席活動中，文人雅士不斷對燒結釉變的茶盞加以歌頌。

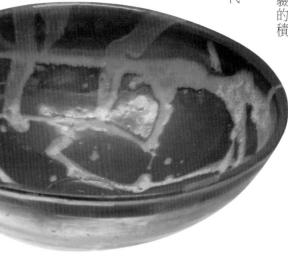

惠洪（1071-1128年，北宋詩僧，又名德洪，字覺範，一說號「覺范」，筠州新昌〔今江西宜豐〕人）〈無學點茶乞詩〉：「點茶三味需饒汝，鷓鴣斑中吸春露。」

楊萬里：「鷓斑椀面雲縈字，兔褐甌心雪作泓。」

黃庭堅（1045-1105年，字魯直，號山谷道人，晚號涪翁，洪州分寧〔今江西修水縣〕人。中國北宋的詩人、書法家，治平進士。）〈滿庭芳〉：「纖纖捧，冰瓷瑩玉，金縷鷓鴣斑。」

周紫芝（1082-1155年，字小隱，號竹坡居士，宣城〔今屬安徽〕人。高宗紹興十七年〔1147〕為右迪功郎敕令所刪定官。）〈攤破浣溪紗〉：「醉捧纖纖雙玉筍，鷓鴣斑，雪浪濺翻金縷袖。」

上述四段詩文都訴說著：獨特的鷓鴣斑茶盞令人心動的紀事。詩人說「雪浪」指的是點茶擊拂出的白色湯花，記錄了茶湯在鷓鴣斑、金縷袖中翻滾的芬芳。

視覺系的愉悅體驗

茶盞中跳動的茶湯教詩人難以忘懷留下詩詞，這也是今人從詩中找尋往日情懷的根據。陶穀（903-970年，字秀實，宋官至禮部尚書，著名文人）在《清異錄》中說：「閩中造盞，花紋類鷓鴣斑，點試茶家珍之。」對點茶活動而言，茶盞是活動的核心，茶盞釉色為點茶帶來品飲的視覺享受。宋詩句傳達昔日黑釉建盞動人心弦的譜曲。

黑色茶盞具有襯托白色乳花的效果。宋代茶具多採用茶盞，茶色既然是白的，自然以黑色的茶盞最適宜，如此一來色調分明，利於品評。黑釉茶盞的燒製在宋代得到極大的發展。今人茶席應用單色對比的凸起，宋代茶人很有經驗。

↗宋建陽茶盞圈足殘片刻「供御」
→宋吉州窯黑釉白彩碗（上海博物館藏）

蔡襄在《北苑十詠》的〈試茶〉中寫道：「兔毫紫甌新，蟹眼青泉煮。雪凍作成花，雲閑未垂縷，願爾池中波，去作人間雨。」

好玩又實用的建盞

蔡襄《茶錄》寫：「茶色白，宜黑盞。建安所造者紺黑，紋如兔毫，其坯微厚，熁之久熱難冷，最為要用。出他處者，或薄或色紫，皆不及也。其青白盞，鬥試家自不用。」說明建盞兼具娛樂及實用的雙重功能。宋徽宗（1082-1135，河北涿縣人，字號宣和主人、教主道君皇帝、道君太上皇帝）《大觀茶論》謂：「盞色貴青黑，玉毫條達者為上，取其煥發茶采色也。」「玉毫條達者」即指兔毫盞。

茶盞因黑色可以襯托茶湯的白與綠，茶盞胎土厚可保溫，有利茶溫湯度的維持，是同期間其他窯址所產茶盞無法比擬之處，建盞便成為文人雅士的最愛，連皇帝也難敵建盞的魅力。

點茶主秀黑釉建盞

宋代喫茶法中講究的是蒸青的綠茶，能夠讓蒸青綠茶發揮最佳效果的則是黑釉茶盞。用茶和茶器烘襯，是一場

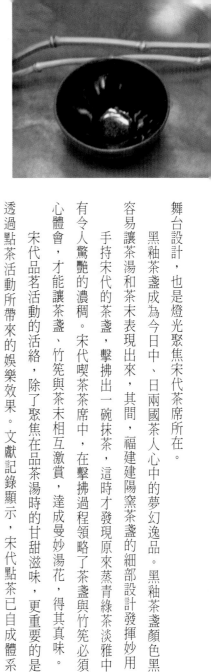

舞台設計，也是燈光聚焦宋代茶席所在。

黑釉茶盞成為今日中、日兩國茶人心中的夢幻逸品。黑釉茶盞顏色黑，容易讓茶湯和茶末表現出來，其間，福建建陽窯茶盞的細部設計發揮妙用。

手持宋代的茶盞，擊拂出一碗抹茶，這時才發現原來蒸青綠茶淡雅中竟有令人驚艷的濃稠。宋代喫茶茶席中，在擊拂過程領略了茶盞與竹筅必須用心體會，才能讓茶盞、竹筅與茶末相互激賞，達成曼妙湯花，得其真味。

宋代品茗活動的活絡，除了聚焦在品茶湯時的甘甜滋味，更重要的是，透過點茶活動所帶來的娛樂效果。文獻記錄顯示，宋代點茶已自成體系，統一了人們的茶道方法和審美標準。蔡襄既是治理一方的轉運使、福州知府，又是享譽書壇的宋四大家之首，純然一文人學士。他總結了民間茶道，進而上書進奏，貢致朝廷，也自然為文人們所習仿。蔡襄《茶錄》點茶道可以說是宋代茶道的主流。

其中以蔡襄的《茶錄》最具代表性。《茶錄》規範了點茶程序，統一了人們的茶道方法

宋代點茶怎麼點法

蔡襄《茶錄》說明點茶程序；但點茶名稱出現不同稱謂，今人須釐清所謂「點茶」、「試茶」、「鬥試」、「烹點」、「瀹茶」、「煎茶」指的都是點茶活動。那麼，點茶活動應具備哪些程序才是完整的？蔡襄《茶錄》和宋徽宗《大觀茶論》對點茶過程的敘述詳實。

歸納上述兩人所說的點茶程序，應具備：一、炙茶；二、碾茶；三、羅茶；四、候湯；五、熁盞；六、點茶。

←擺置的汲取需用心
↑宋建陽窯黑釉茶盞
→黑釉茶盞茶席的沉斂

宋代喫茶法的七湯程序

第一湯 是調膏後的第一次注湯，另一手持筅擊拂。注湯時「環注盞畔，劫不欲猛」，讓沸水沿茶盞內壁四周而下，順勢將調膏時濺附盞壁的茶末沖入盞底。持筅的一手以腕繞茶盞中心轉動擊打，點擊不宜過重，否則茶湯易濺出盞外。此時擊起粗大氣泡，稍縱即逝。由於內含物溶出不多，「茶力未發」。因此用水不宜過多，擊打不必過於用力，時間不宜過長。

第二湯 注湯落水在茶湯面上，湯水從茶盞面四周注下，急注急停，不得滴瀝淋漓，以免破壞已產生的湯花。此時竹筅擊拂用勁，持續不懈，湯花漸換色澤（因湯花不多，可見到竹筅擊起的茶湯色澤）。

第三湯 注水方法同上。擊拂稍輕而勻，湯花漸細，密佈湯面，緩緩湧起，但隨注水，湯花破滅下降，或「破面」見茶湯，此時乃需用力擊打，以保持湯花滿面完整。

第四湯 注水要少，竹筅轉動幅度較大，速度減慢，湯花開始雲霧般升起，隨著擊打，湯花湧向盞緣。擊打停止，湯花回落湧向中心升起。

第五湯 注湯可適當多些，擊拂無所不至。若因注湯而使湯花未能泛起，則需加重點擊，至湯花細密，如凝冰雪。

第六湯 點於湯花過於凝聚的地方，運筅緩慢，可輕拂湯面，經過六次點擊，注水已達六至八分，在不斷擊打中湯花盈盞欲溢。

第七湯 視茶湯濃度而定，可點可不點，注湯量以不超過盞緣折線為度。

精品般對細節的要求

在點茶的程序中必須注意每一個細節，若稍有差池，點茶活動就會前功盡棄。每一個程序都代表點茶人對茶性的了解，以及對所用茶器的靈活掌控，這也代表文人對自我內心的要求，經過點茶活動可以跨越對現實的不滿，更期待在擊拂茶湯時看到茶湯如幻影般的變化，所帶來心靈的滿足與安逸。

為什麼會有這樣的心境產生？

現代生活在消費產品上認同品牌，其實是勾勒出一種身分的認同，就像懂得茶道的人與會使用固定品牌的人，他們都相信可以帶來他們想望的幸福，讓生命昇華，並隨著消費的發展回到一種「部落」的生活，追隨一種部落對認同美感的力量，建構一「美感部落」（aesthetic tribes）。茶席正集結很多志趣相同者的認同，成為可操作性的可能。

這種集體感受力量的美學氛圍，是一種強調自我的個體化世界，在同好的感受下，喜愛宋代茶道的黑釉茶盞形成的社群，到底充滿著哪些圖騰與神話儀式行為？或是已鑄成美感部落共構的特質？

↑宋代品茗沉斂聚精
→遼壁畫的點茶實景

湯花展現的力與美

在鬥茶中，點擊包括點茶、擊拂兩個過程。

「點茶」是指用沸水沖泡已調好的茶末，即鬥茶中的「點湯注水」。點茶時沸水跌落在茶湯面上的衝擊力，是湯花產生的動力之一。

「湯花」是外力對茶湯表面作功而使其表面延展的結果。「擊拂」也是湯花產生的動力來源之一，擊拂除與茶筅的大小、質地輕重、帚部的疏密與形狀有關外，更受茶筅的運轉方法、用力的輕重、擊打頻率的快慢、轉幅的大小和擊拂操作熟練程度的影響。

《大觀茶論》中強調「點湯」與「擊拂」必須得當。如果在調膏時，茶末和水還沒有十分交融，就急忙注水，這樣茶膏的色澤就無法煥發出來。同時持筅擊拂水面又太輕，這樣茶面就不會湧起足夠的湯花，這就叫做「靜面點」，如果邊點邊擊拂，急操過當，無輕重緩急之分，運筅又不當，雖然在擊拂時也有湯花，但點湯擊拂一停，湯花立即消退，露出水痕，這就叫做「一發點」。

如何運用注水得好滋味？宋代茶席很到位，今人設席若只見停滯視覺，卻不能忽視品茗終極得好滋味之要求。

→ 宋吉州窯玳瑁釉執壺
← 宋定窯白釉水注（左頁左）
← 宋吉州窯水注（左頁右）

文化活動與經濟生產，兩者之間是互相利用，更可產生活潑的效果與效益。宋代的黑釉茶盞，以「供御」、「進琖」為皇室所製造的建陽窯以外，當時中國各地窯址的仿效，例如：吉州窯、磁州窯等，一度帶動當時陶瓷業的發展盛況。至今這些文化積累已是中國茶道延伸茶產業的創意。而今，中國陶瓷茶器有較高的經濟產值，乃拜「經濟的文化化」(culturalized)的效果所致。

文化積極介入經濟活動，宋代喫茶所揭露的一種美好年代的新形態的文化資本，其所鑲嵌出來的經濟效益，說明了文化其實是新的經濟發展的一種動力來源。對於茶器或茶葉，學習嵌入文化系統，使物品有了意義的詮釋，讓經濟與文化出現密切的互動。

中國宋代喫茶法獨創的品味秀異，帶來今人生活風格，意象傳達美學經驗所形諸美感部落，啟動文化經落中閃透的文化底蘊與人文品味，在茶席浮現！茶席的演出是宋代的鬥茶再現？還是來自浮花泛綠亂於盞的炫目？

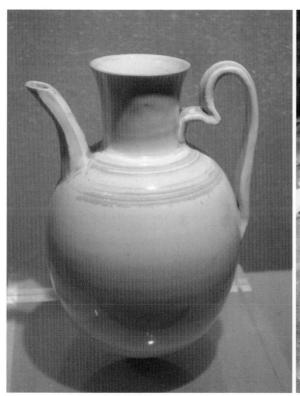

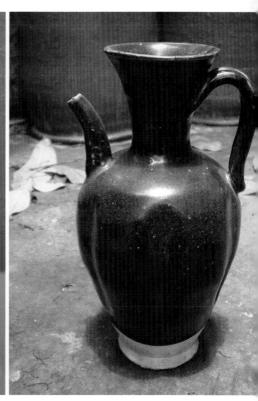

元代茶席
含蓄澎湃

蒙古統治期間的元朝人怎麼喝茶？保有宋代點茶法品味茶，更發展出散茶新風味！在游牧征戰的世界中，元人品茗把持兼容並蓄，在末茶與散茶的並列中、在甘露和酒飲中。

點茶法的餘暉

出土的墓室壁畫寫著元代品茗風格，畫中描繪元人品茶情景，畫的是承襲宋代風格的點茶。壁畫傳真了當時茶席的現場精華。山西大同馮道真墓室壁畫〈道童進茶圖〉畫出來當時點茶器中所用的湯瓶、盞、托、筅等茶器一應俱全。有了壁畫畫面得知宋元點茶法的相承，而在當時品茗詩句中更寫著蒙古遊牧民族心儀來自大宋點茶的欽羨。

耶律楚材（1190-1244年，契丹人．元代大臣）在〈西域從王君玉乞茶 因其韻七首〉中回味：「積年不啜建溪茶，心竅黃塵塞五車。碧玉甌中思雪浪，黃金碾畔憶雷芽。盧仝七碗詩難得，諗老三甌夢亦賒。敢乞君侯分數餅，暫教清興繞煙霞。」這首詩所提的就是將建溪茶餅碾成細粉，放在碧玉般的青瓷茶碗中品味。耶律楚材想念著茶末放在碧玉般青瓷茶碗中，經擊打後的茶湯所浮現的白花雪浪的姿態，他是來自契丹元朝大臣，愛上中原茶滋味終不悔。

李德載（生卒不詳，太平樂府中有其陽春曲贈茶肆十支）《贈茶肆》中呂陽春曲：「蒙山頂上春光早，揚子江心水味高。陶家學士更風騷。應笑倒，銷金帳，飲羊羔。……木瓜香帶千林杏，金橘寒生萬壑冰，一甌甘露更馳名，恰二更，夢斷酒初醒。」詩中透露當時蒙頂茶春茶到來，得要用揚子江水以益茶的品味，在吃羊羔品酒後，以茶甘露解酒換清醒的務實性。

這也是元代茶席中的氛圍，粗獷中見細膩，在宋代喫茶法的基石上邁向新時代品茗風尚。

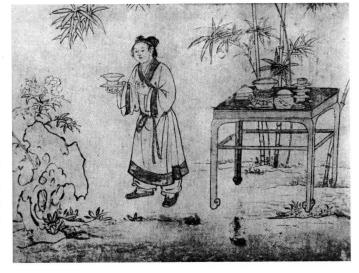

←山西省大同市元代馮道真墓壁畫，茶桌上所畫茶罐上寫有「茶末」字樣。

↗元青花釉裏紅與茶盞共譜茶點奏鳴曲。

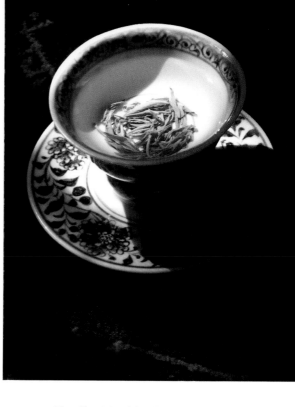

墓室壁畫藏玄機

元代，一個將中國團茶保留的民族，這也是蒙古人征服統治的時代，品茗在北方宮廷仍繼續保留了宋代遺留的官焙茶園，因此末茶點茶飲法在元代所佔份量依然重要，由墓室壁畫或茶畫所見，點茶茶器依舊繼承宋制。山西大同馮道真墓室壁畫〈道童進茶圖〉、或內蒙古赤峰市元寶山元墓壁畫〈進茶圖〉寫實將茶瓶、茶盞、茶托、茶筅等點茶茶器畫成一幅茶席圖，最令人動容的是〈道童進茶圖〉畫中的一張桌子上置有書寫「茶末」字樣的茶末罐。

壁畫中寫「茶末」的茶罐，原出處是一九五八年十月，山西省大同市宋家庄發現元代馮道真、王青墓上的壁畫。考古發掘了該墓室壁畫中的東壁南端繪有〈道童進茶圖〉。考古報告記錄著：「畫面南北長1.52米、寬1.18米。道童面帶喜悅，右手托碗，左手捧物置於胸前，立於草坪之中。道童身高73釐米、腰寬14釐米，髮梳雙髻，身穿大斜領寬袖土黃色道袍，內穿短布水褲，腳穿雲履，腰繫絲帶，垂於袍外。道童背後繪有毛竹，竹前有形式古樸的八仙桌，桌腿及裝板為深土黃色，桌面深棕色，上置覆碗三件，大盆一件（下置圓形座），帶蓋罐一件，罐腹部斜畫一長條方塊，上用墨寫楷書『茶末』兩字，碗托子三件，疊放於左，其旁置勺一件，另外還有小苕帚一件，仙桃一盤，「仙

「道童進茶圖」出現彰顯了幾項意義：一、點茶仍在元代流行；二、用器以茶碗、碗托、小茗帚一應俱全；三、使用茶為已碾過的「末茶」，而為了保鮮防異味還裝入茶葉罐，外面以黑字寫上「茶末」，這是佐證元代保有前朝點茶法，元代征服宋朝，政治上統治了大宋，在生活習俗中卻被茶文化給融入了，甚至愛上「茶百戲」的趣味。

流行於宋，傳至元的「分茶」活動，直使品茗活動氣韻生動。這種「分茶」又稱「茶百戰」、「幻茶」、「茶百戲」，始見於《清異錄‧荈茗‧茶百戲》記：「茶至唐始盛。近世有下湯運匕，別施妙訣，使湯紋水脈成物象者，禽獸蟲魚花草之屬，纖巧如畫，但須臾即散滅。此茶之變也，時人謂之茶百戲。」《生成盞》又記：「饌茶而幻出物象於湯面者，茶匠通神之藝也。沙門福泉生於金鄉，長於茶海，能注湯幻茶，成一句詩，並點四甌，共一絕句，泛乎湯表。小小物類，唾手辦耳。檀越日造門求觀湯戲……」由此可知點茶是分茶的基礎。

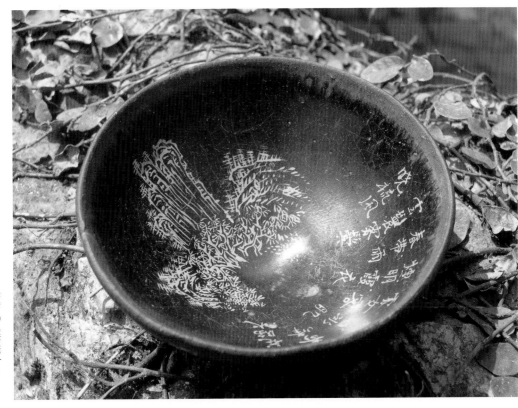

兩者的區別在於點茶在先，是重在審評茶的色、香、味及浮在盞面的沫餑，分茶於後，係以湯面幻出花鳥魚蟲詩畫為特色，兩者一先一後，使得品茗茶又兼娛樂，雙重效果。

「茶百戲」的紀錄說茶湯可幻化出一句詩，以今人重演點茶活動，不免發出此情此景是詩人忘情的想像？還是古人真能運竹筅於天機，點出如幻的湯面呢？

陸游（1125-1210年，南宋詩人，字務觀，號放翁，越州山陰（今浙江省紹興市）人）《臨安春雨初霽》說：「晴窗細乳戲分茶」，陸游自稱畢生嗜茶，創作了三百二十餘首茶詩，其數量為歷代詩人之冠。他將鬥茶的現場輕描帶過，而相較楊萬里則對分茶觀察入微。楊萬里在《澹庵坐上觀顯上人分茶》說：「分茶何似煎茶好，煎茶不似分茶巧。蒸水老禪弄泉手，隆興元春新玉爪。」

鬥茶涵蓋點茶分茶，先點再分，兩程序密不可分，詩人李清照也是箇中好手。她分茶的情境成為元以後的文人雅集。

李清照也是分茶高手

李清照（1084-1156年左右，南宋女詞人，號易安居士，齊州章丘（今山東）人，宋哲宗時禮部員外郎李格非之女）《轉調滿庭芳》寫「生香薰袖，活火分茶」詞句為證。李清照懂得生活品味，分茶是她創作詩詞後的娛樂？亦也成為詞曲創作題材，活火分茶說明她知鬥茶用水要活，不可煮老，活水與茶末才是最佳拍檔。

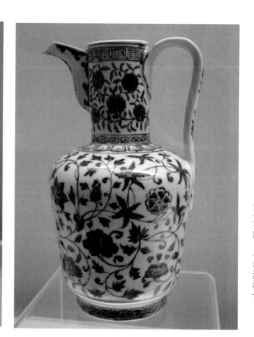

傳承宋代的分茶活動也在女真國受到歡迎，並流傳到了嶺南。《大金國志》卷七內記載：金熙宗能分茶，以為「盡失女真故態矣」。又周去非（南宋學者，字直夫，永嘉〔今浙江溫州〕人）《嶺外代答》卷六《茶具》記：「夫建寧名茶所出，俗亦雅尚，無不善分茶者。」

分茶被視為是通俗普羅大眾的，也同樣可以是風雅高尚的活動，流傳的元曲中有生動描述：元關漢卿（元曲四大家之一，字漢卿，號己齋叟，大都〔今北京〕人）《南呂一枝花‧不伏老》說：「花中消遣，酒內忘憂；分茶顛竹，打馬藏閹。」董解元（金戲曲作家，約為金章宗完顏璟（1189-1208年）時人）《西廂記諸宮調》卷一也說：「選甚嘲風詠月，孳阮分茶。」分茶鬥茶場景並沒有因異族統治而淡出。

相對而言，分茶的活動已滲入大江南北，如今在出土古墓生活壁畫中再現元人「瘋」鬥茶的盛況。在種種紀錄下好不生風，熱鬧非凡。

元人「瘋」分茶

一九八二年七月，內蒙古赤峰市元寶山發現一座元代古墓，墓室中的生活圖共兩幅，畫於東西壁面之右半壁，大小相同，幅寬140釐米、高84釐米。

↑元耀州窯月白釉蓋罐
→元白瓷水注
→元白瓷高足杯（右頁左）
→元青花水注（右頁右）
（上海博物館藏）

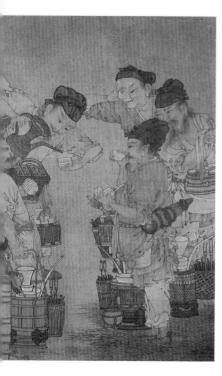

出土報告記錄著：「東壁在醒目位置上畫一長方形高桌，四足細長，桌沿下鑲曲線牙板，腿間前後連單棖，左右連雙棖。桌上一端倒扣三件圈足、敞口、淺腹碗。碗側一物近似近代民間慣用的炊帚。桌面正中放一黑花執壺，壺蓋成蓮花狀，蓋紐為寶珠形，蓋上及腹部均飾蓮紋。旁有一黑花蓋罐，蓋形同前，器腹飾捲雲紋構成的獸首。」敞口淺腹碗即為宋鬥茶必用的盞器，而放在桌面的黑花執壺正是用來注湯的「水注」。鬥茶用器一應俱全，正為元人品茗茶席的佈置作了說明。

出土報告說：「桌旁立一人，頭戴有花飾的硬角幞頭，長圓臉，身著圓領緊袖藍長袍，中單紅色，外加短護腰，左手捧一碗，碗中一物似為研杵，握於右手。西壁畫高桌上放黑花瓷壺，蓋罐和元代典型的『玉壺春』各一件。桌旁也立一人，頭戴硬角幞頭，身著圓領窄袖袍，加短護腰，腳穿黑靴，雙手托盤，盤內置兩碗，作供奉狀。」碗中的研杵係源自茶碾器，功能在於將團茶餅經由團茶器細碾成粉末狀，以作為點茶之用。

元寶山元墓壁畫中所用茶器，從敞口淺腹茶盞，都與宋代鬥茶茶盞一脈相承。而從傳世的元代畫作中更見元代茶席澎湃活動，站在街頭就鬥起茶來的現場，是一種隨機？還是鬥茶平凡見真味的表現？

狂戀茶的元代幸運兒

元代趙孟頫（1254-1322年，元代書畫大家，字子昂，號松雪，又號松雪道人，別號鷗波，又號鷗波亭。湖州〔浙江吳興〕人）繪有〈鬥茶圖〉，他用寫實

元代趙孟頫〈鬥茶圖〉（宋·鬥茶圖）
從宋朱漆茶盞托可見元青花盞托的相關性

手法再現當時街景鬥茶情況，只見鬥茶人個個精神抖擻，以立姿手持水注茶盞的備戰狀態，一旁還有茶僮搖旗吶喊！

畫和詩寫活了分茶的妙境，不禁令人玩味：為何以竹筅擊拂末茶？如何教湯花泛白？須懂得擊拂使力之輕重緩急？還是懂得將茶湯紋路水脈視成物象。閩北遇林窯址出土茶盞金銀加彩於黑釉茶盞，可給一個答案。這類書有詩詞或繪花草圖案的茶盞供茶百戲作為分茶器，如此一來茶盞上繪的詩文就不足為奇了。

元代末茶滿足了愛茶人，期間又興起散茶的品茗風潮。耶律楚材就是同享末茶與散茶的幸運兒。他寫：「高人惠我嶺南茶，爛嘗飛花雪沒車。玉屑三甌烹嫩蕊，青旗一葉碾新芽。頓令衰叟詩魂爽，便覺紅塵客夢賒。兩腋清風生坐榻，幽歡遠勝泛流霞。長笑劉伶不識茶，胡為買鍤謾隨車。蕭蕭暮雨雲千頃，隱隱春雷玉一芽。建郡深甌吳地遠，金山佳水楚江賒。紅爐石鼎烹圍月，一碗和香吸碧霞。」

他在上述詩中說明：他愛上產自閩南與廣東的茶葉，這些茶葉都是嫩蕊芽尖所製成。詩中的「新芽」「玉芽」就是現在的「綠茶」，這也凸顯元代製散茶已冒出頭了。文人熱愛散茶，耶律楚材寫下用紅泥爐（紅爐石鼎）為火源來煮水，使得茶香滿室的場景，即為對散茶狂戀之寫照。今人愛茶以茶席佈局形態表現的多樣性，而品茗懂得用好水用活火，在詩人眼中抓得住。

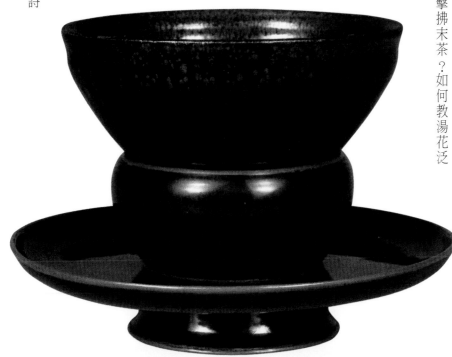

愛上常民散茶的俗飲

元好問（1190-1257年，金文學家，字裕之，號遺山）

寫《茗飲》說：「宿醒未破厭觥船，紫笋分封入曉煎。槐火石泉寒食後，鬢絲禪榻落花前。一甌春露香能永，萬里清風意已便。邂逅華胥猶可到，蓬萊未擬問群仙。」此詩首聯寫煎茶解酒，欲煎茶以醒酒，詩人表明清明後就得名貴新茶，又點明精茗藉水而發，貴從活火發新泉。而該詩已將元代散茶時代的到來作了詮釋。詩中「紫笋」指的是散茶，一種採嫩芽炒成的芽茶，這正是元代末茶外的新秀。

元代從團茶到散茶的雙元茶種的包容性，提供今茶人品茗之雙元思考角度：人單一的執迷孤品茶或有所得；但多元多樣的品茗觀卻讓人開拓無罣礙的心境，品茗才知曉具足的包容。元代多彩的品茗世界中，已勾勒出品茗的相對高格調與絕對常民化應有的俗飲。

常民化的俗飲反映品茗的隨機性，市民的茶席臨街而佈局，顯出等待茶緣、共同相遇。如此隨意卻不失浪漫情懷；相對而言，精緻的品茗自有一番新味，又以元代文人與自然結合的茶席活動最熱門，當時茶成了連結自然情境。這其間品茗美學恰如其分，與元代製茶手法相互交替。

←元式茶席文化交融→

元代《王禎農書》和魯明善（1271-1368年，元代著名的翻譯家、外交家和學者，通曉印度、中亞、漢、藏等語言，名鐵柱，字明善，高昌人）《農桑撮要》中記錄了元代茶葉製造方法：茶葉略蒸，顏色稍變後，攤開扇涼，用手略揉，再行焙乾的製造方法，這就是製造烘青條型茶的方法，說明了元代繼團茶，散茶已成為製茶主流了。

朝野上下都愛品茶

散茶製作普及化，使團茶、散茶雙雙成為品茗活動中，上自貴族下至平民的重要元素。《農政全書》說得很清楚：「上而王公貴人之所尚，下而小夫賤隸之所不可闕，誠民生日用之所資，國家課利之一助。」元代朝野上下愛品茶的風氣引動風潮，同時帶給國家稅收，在閩北設置御茶園。

趙孟頫《御茶園記》中記載高興於至元十六年（1279）進獻福建崇安產「石乳」團茶與元代宮廷；高興之子久住於元大德三年（1299）亦進呈成宗「石乳」茶，官方並在武夷山九曲溪設置御茶園。

從高久住至五夷山督造貢茶，開啟了元代御茶園的設置，使武夷山的茶產量與品質雙雙提高。《閩小記》記載：「至元設場於武夷，並與北苑並稱。」這也說明了崇安的武夷貢茶已與建安的北苑貢茶齊名。御茶園為朝廷服務，而青花盞托為貢茶襯托質感。

我們在元代設的御茶園及出土的青花盞托，可以看到元代這個游牧民族在統治期間產生被宋茶文化的薰陶。

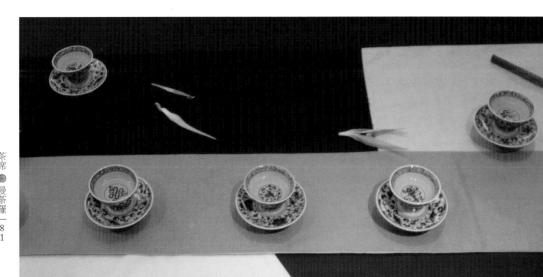

揭開御茶園的千古之謎

今日，福建省武夷山可見元代御茶園的遺址。《閩小記》載：「御茶園在武夷第四曲，喊山台、通仙井俱在圃畔。前朝著令，每歲驚蟄日，有司為文致祭。祭畢，鳴金擊鼓，台上揚聲同喊曰：『茶發芽』。聲勢浩大，頗為壯觀。」將採茶時代回轉到元代，在驚蟄日的「茶發芽」宏亮聲中，浩大採茶人馬進行採茶是何等壯觀！

如今，「御茶園」現址有武夷岩茶研究所，專門進行對武夷茶的採摘和種植等研究工作。所的內部留有木造建築供作烘焙、揀枝用。「御茶園」入口處設有紀念碑，記錄了元代御茶園的盛事。站在元代至今的「通仙井」前，看著已經乾涸的井圈，雖不見水，卻也存在著遙想元代品茗的點點滴滴……。

「御茶園」採團茶朝貢，而興起的散茶就擁有更廣的擁護者。元代蔡廷秀在〈茶灶石〉中說：「仙人應愛武夷茶，旋汲新泉煮嫩芽。」這裡所說的「嫩芽」就是武夷所產的散茶。

馬可孛羅看過的青花茶盞

散茶受歡迎，應運而起的是：如何才能喝到一杯散茶的鮮嫩？這時期的散茶屬於綠茶。因此，所使用的茶器就以瓷器才能發其茶性，也最能表達出綠茶的香與滋味。

一九七〇年北京出土的元青花帶托小盞，不正說明了這件茶器與茶的絕配因緣。

一九七二年《考古》中〈元大都的勘察與發掘〉中記載，元青花帶托小盞出土地點在北京舊鼓樓大街豁口，出土器物有青花碗四件、青花杯兩件、青花托子兩件、青花觚一件、青花壺一件。

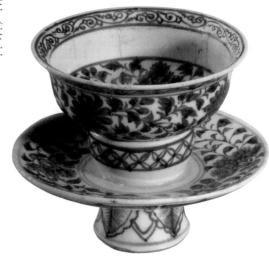

→北京出土元青花帶托小盞
↖武夷山元代御茶園舊址

元青花是蒙古人於元十五年（1278）在江西景德鎮設立了官府機構「浮梁磁局」掌管燒造的瓷器，藉由對外貿易，為元朝帶來大量收入，尤其是景德鎮針對海外貿易的特殊需要，按照伊斯蘭國家的習慣，生產了大量紋飾精美的青花瓷器，至今傳世品仍受世人喜愛。這也是義大利作家馬可孛羅進入元大都（今北京）時親眼目睹青花盞為民所用的盛況！

釉色與湯色的綠光組曲

透過元式青花帶托小盞，或品飲龍井或品飲碧螺春恰如其分，經由茶器釉藥剖析，今人有了解答：以景德鎮使用的高嶺土製瓷，燒出的高嶺土潔白，加上釉藥中所使用的青料，是天然礦物提煉出的鈷料，在發茶性上具有留香藏韻的效果。由於其發色與形制所激發出的茶香，已成為嚮往元代品茶的和煦春陽，那麼實際拿來品茗的效果如何？我曾在蘇州以碧螺春放置於元式帶托小盞，更帶著她前往杭州，在西湖邊上放龍井入盞，賞湯色，品滋味。元式青花帶托小盞作為茶席的配器，又因盞托雙雙耀眼，成為焦點。

綠茶湯色以鮮綠為佳，從湯色深淺可以看出茶葉的新鮮度。元式青花帶托小盞釉色明亮，帶有鴨蛋殼般的青色，可襯托出茶湯的青色與明亮。從盞面直接往下看盞底，可見茶芽與青花圖案相互輝映，形成一種視覺享受。盞型敞口，可以欣賞嫩綠的綠茶湯色，以及茶芽所舒展出的容貌，同時又利於雙指扣盞口，品飲綠茶時以此盞嘗到新鮮優雅。

初入口的淺嚐之美

茶盞施自然釉，有利發茶香氣。茶芽的香氣，在沖泡時透過杯子的聚香冉冉而升，若茶芽所舒展出的容貌，同時又利於雙指扣盞口，品飲綠茶時以此盞嘗到新鮮優雅。

↗青花鈷料發色層色耐人尋味
（大英博物館）
←元青花高足杯

是杯體保溫度不佳，香氣易渙散，難將高雅香氣激發。元式青花帶托小盞，先置碧螺春於盞內再注水，只聞茶香從盞口繚繞傳送上揚，悅鼻的枇杷香！此盞的釉藥對於茶湯的負面氣味有改善效果。盞用對了釉，有助品茗者辨識香氣，並帶出去蕪存菁的效果！這正是茶席用器的法門，擁有好茶器卻不知因器配茶，好讓茶與器共鳴生輝，那難成為成功的茶席。

元式青花帶托小盞造型符合人體力學，以口就盞時，第一口接觸的茶湯，在與杯體口沿做接觸時，若盞體口沿不夠細緻，常會帶來對品飲者的衝擊，入口茶湯無法充分地用味蕾品賞。盞體口沿的花草紋讓視覺帶來一種平和，舉杯入口時不急不緩，讓茶湯與味蕾自然接觸，讓綠茶的鮮醇柔和盡出，湯汁柔和順口。

端起元代品茗風華

使用茶器不當，常使綠茶生青澀口。茶湯入口時苦難轉甘，不同茶湯使用不同茶器，在品茗過程中變化多端，在茶席的佈局中不可不察。

元式青花帶托小盞，除了利茶湯香氣，更有利提升我們的美學觀感。品茗時，茶器是與人最為貼切的用器，元式青花帶托小盞是具有靈性的用器。

端起茶托，不用擔心茶杯燙手，藉著茶香暫離水泥叢林，讓情緒回到元代品茗風華，進入元青花帶托小盞與綠茶共舞的盛景裡。

元青花的賞心悅目，可以培養出高度的美感。元青花帶托小盞傳達了她在中國茶器史上承先啟後的重要性。她的茶托訴說著宋代喫茶的雅趣與精緻，她的盞縮小了，開啟明代以後散茶用杯的先河。就像元人在末茶和散茶雙元激盪中，顯現出一款含蓄澎湃，這正是元代茶席吮春芽之妙處。

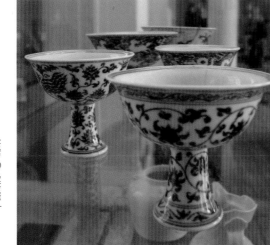

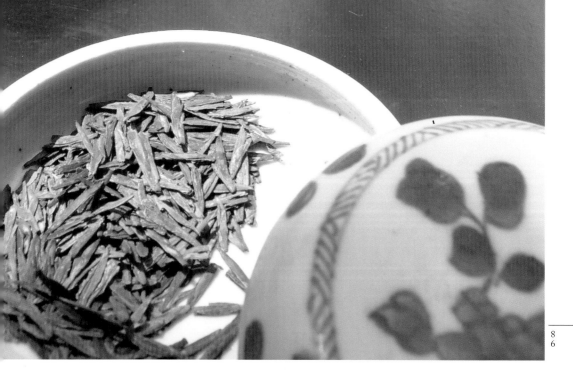

明代茶席
浪漫甦醒

一三九一年，明太祖朱元璋（1328-1398，幼名重八，又名興宗，字國瑞，濠州鍾離〔今安徽鳳陽〕人〕下詔廢團茶，改製芽茶。《明太祖實錄》記載：「庚子詔。建寧歲貢上供茶，聽茶戶採進，有司勿與。杈天下產茶去處，歲貢皆有定額。而建寧茶品為上，其所進者必碾而揉之。壓以銀板，大小龍團。上以重勞民力，罷造龍團，惟採茶芽以進。其品有四，曰探春、先春、次春，紫筍。置茶戶五百。免其徭役。俾專事採植。既而有司恐其後時，常遣人督之，茶戶畏其逼迫，往往納賄，上聞之，故有是命。」朱元璋廢團茶，自此中國品茗進入大變革時代。唐、宋以降的龍團貢茶走入歷史，起而代之的是全面芽茶飲用新方法：用壺置茶，以沸水沖泡。茶器使用更由大型盞器轉換為容量較小的杯器，製茶方式變動也牽引茶器製作的更迭，這時引動的茶席品茗，正透露著浪漫的甦醒。

透視炒青綠茶製法

罷造團茶後，原來設置在閩北的御茶園改製散茶。徐燉（1570-1645，字唯起，閩縣人（今福州）人）《茶考》說：「武夷山中土氣宜茶，環九曲之內，不下數百家，皆以種茶為業，歲所產數十萬斤，水浮陸轉，鬻之四方，而武夷之名，甲於海內矣。元初製造團餅，稍失真味，今則靈芽、仙萼、香色尤清，為閩中第一。」

御茶園從元大德（1302）建，前後共歷時二五五年。改製散茶帶動了全國各地跟進，當時以製作綠茶為主，並由蒸青製茶進入炒青階段。炒青出來的茶纖細，以芽為貴，品飲時以茶湯鮮綠為主，環繞綠茶而生的茶器大興，由此形塑出的品茗情境質樸，令茶人學習收斂「放逸」任性與自慢，更由清洗茶湯滌洗「色境」帶來的迷惑。

炒出翡翠色的迷人

炒青是運用高溫殺青增進綠茶色香味，再發展出晒青、烘青、全炒。張源《茶錄》、許次紓（1549-1604，字然明，號南華，明錢塘人）《茶疏》、羅廩（生卒年不詳，明書法家，字高君，浙江寧波人）《茶解》對製綠茶的實戰經驗說明如下：

「新採，揀去老葉及枝梗、碎屑。鍋廣二尺四寸，將茶一斤半焙之，候鍋極熱，始下茶急炒。……生茶初摘，香氣未透，必借火力以發其香。然性不耐勞，炒不宜久，多取入鐺，則手力不勻，久於鐺中，過熱而香散矣，甚且枯焦，不堪烹點。炒茶之器，最嫌新鐵。……炒茶鐺宜熱，焙鐺宜溫。凡炒，止可一握，候鐺微炙手，置茶鐺中，札札有聲，急手炒勻，出之箕上，薄攤，用扇搧冷，略加揉按，再略炒，入文火鐺焙乾，色如翡翠。」

←明龍泉青瓷茶罐 （上海博物館藏）
↗明青花出水瓷蓋盒邂逅龍井茶

觀製製法如此細緻，也讓茶人更知製茶時一寸光陰一寸惜，不能在剎那間退轉忽視

製茶之妙，體悟妙道之緊要則是要靠茶人的體會，才得知「圓虛清靜之心」是由己身清

心源起，是一種「圓虛」——是一種圓滿如虛空的大圓鏡智，才能有真空無相之本體。這

種體認是不可思議的存在，具足了清靜之心才能靈活應用，才能從欣賞之有形得無形生

機。

明代詩人畫家體認茶禪真如之光，將天地自然、陰陽日月、森羅萬象，具足一理的

品茗適時而繪，這也送給了今人在方寸筆墨學習明人茶席心境的心法。

四大才子愛茶終不悔

茶葉製作方法的變動，引動茶器的轉變，茶席布置也由華麗繁

複趨向隱逸清靜。

明畫茶人的隱逸在畫中不發任何語言。明畫中茶室儉樸造就了

簡樸清靜的茶席。明四大才子沈周、仇英、文徵明、唐寅等人的畫

中著墨鉅深。

沈周（1427-1509，明代畫家，長洲（今江蘇蘇州）人，字啟南，號石田，又號白石

翁、玉田生、有居竹居主人）、文徵明、唐寅（1470-1523，字子畏、六如居士、桃

花庵主、魯國唐生、逃禪仙吏）的茶畫傳世，描繪汲泉烹茶的畫，著名的

就有唐寅的《七言律詩》軸，透露「水為茶之母」的要件；錢穀

（1508年，明代畫家，書法家，字叔寶，自號罄室子，吳（今江蘇蘇州）人）《惠山煮泉

圖》、沈周《汲泉煮茗圖》就描繪了江南文人以天下第二泉——惠

山泉、第三泉——虎丘泉煮泉烹茗的實景。

茶畫反映明人幽雅清靜的品茶環境，仇英（約1498—約1552，江蘇太倉人，字實父，一作實夫，號十洲，寓居蘇州）〈松亭試泉〉、唐寅〈品茶圖軸〉、文徵明〈品茶圖〉、李士達(1540-1621，明代吳縣〔今江蘇蘇州〕人，字通甫、通父，號仰槐、仰懷、石湖漁隱）〈坐聽松風圖〉皆見到明代文人喻品茗追求的人生理想境界──清幽自在。這些畫作也體現了一切茶事所用之處皆同禪道，自無賓主之茶，體用露地數奇，而無賓主之茶，實指賓主融為一體，在無壓力下自然進行茶席。

明文人無賓主之茶，在文徵明之〈品茶圖〉中體悟賓主相見，誰是來往的客人？誰又是坐穩的主人？茶讓賓主交融，無為自然的茶席正是無賓主之茶。

↖明唐寅　品茶圖軸局部
←明沈周　汲泉煮茗圖軸局部
→明仇英　松亭試泉圖局部

喝綠茶帶來什麼感動

文徵明的〈品茶圖〉，在草席內兩人對坐品茗，上置一壺兩杯，茶寮燈火正旺，童焗火煮茶，後有茶葉罐。這是一幅文人茶會。茶室簡樸清靜，傍溪而建，沒有富麗堂皇，芳草屋反映茶室的儉樸。圖題詩云：「碧山深處絕纖埃，面面軒窗對水開。穀雨乍過茶事好，鼎湯初沸有活也。」這位自喻「吾生不飲酒，亦自得茗醉」的文人，在自己茶室裡與好友清談。

明茶畫寫真了當時茶席盛況：文徵明〈品茶圖〉長案上一壺兩杯極簡茶器，是沉潛於深層的永恆，是隱逸帶來雀躍，否則怎會為茗而醉？何等茶湯令他傾倒？新的製茶法，綠茶的清純正引動文人深層永恆。

隱逸在壺與杯相遇的溫柔氣氛茶席裡，有種「舉世皆濁我獨清，眾人皆醉我獨醒」的感懷，對山水自然及文藝有獨特的審美，具有抒發自我、脫俗獨賞的特點。

明代製茶多樣性，喝法、泡法大放異彩，著茶書抒己見更成為歷代之冠。

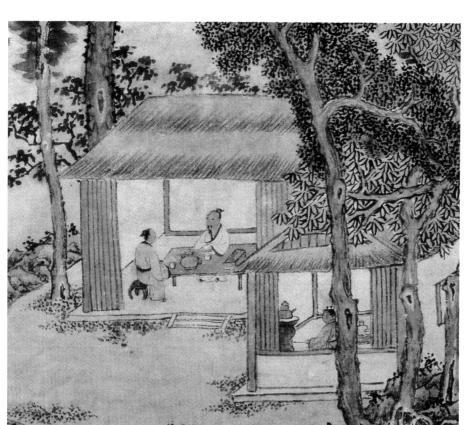

明人茶書承先啟後引動後人閱讀，茲列舉如下：錢椿年（生卒年不詳，明代茶人，字賓桂，江

蘇常熟人），撰、顧元慶（1487-1565，明代文學家，字大有，長洲人，家陽山大石下，學者稱曰大石先生）校《茶

譜》一卷。（1541年）；陸樹聲（字與吉，別號平泉，字長卿，又字緯真，號赤水、別號由拳山人、一衲道人、蓬萊仙客、鄞

縣（今屬浙江）人）《考槃余事》（1590年前後）；張源《茶錄》一卷。（1595年前後）；

許次紓《茶疏》一卷。（1597）；程用賓（生卒年生平不詳）《茶錄》四卷。（1604）；熊

明遇（1579-1649，明代工部尚書，字良孺，號壇石。南昌進賢縣

人）《羅岕茶記》。（1608前後）；羅廩《茶解》

一卷。（1509年）；屠本畯（生卒年不詳，明代學者，

字田叔，號圉叟。浙江鄞縣（今寧波）人）《茗笈》二卷。

（1610）；陳繼儒《茶董補》二卷。（1612年前

後）；聞龍（生卒年不詳，字隱鱗，一字仲連，晚號飛遁翁，浙

江四明人）《茶箋》。（1603前後）；周高起（生年不

詳，1654年卒，字伯高，江陰（今屬江蘇人）《洞山岕茶系》

一卷。（1640前後）；馮可賓（生卒年、生平不詳）《岕

茶箋》。（1642前後）。

綜觀明茶書品茗論述十分規矩，揭示了茶的製

作，茶器的使用，茶的泡飲，又明人泡飲在茶葉製

法改變後茶器的使用的變革隨之而起，明代茶人的親身體

味，今人用心體悟自可見其湧現之風雅之趣。

↑明代太監墓出土紫砂壺、杯
→明文徵明 品茶圖局部

張源《茶錄》寫明人「泡法」記載：「投茶有序，毋失其宜。先茶後湯曰下投；湯半下茶，復以湯滿，曰中投；先湯後茶，曰上投。春秋中投，夏上投，冬下投。」「探湯純熟，便取起，先注少許壺中，祛蕩冷氣，傾出，然後投茶。茶多寡宜酌，不可過中失正。」

先放茶或是後放茶，牽引茶釋放單寧的快慢，明人精心觀察今令人驚艷。屠隆《茶說》中說：「凡烹茶，先以熱湯洗去塵垢冷氣，烹之則美。」陳師《茶考》中說：「烹茶之法，唯蘇吳得之。以佳茗入磁瓶火煎，酌量火候，以數沸蟹眼為節，如淡金黃色，香味清馥，過此而色赤不佳矣。」

許次紓《茶疏》〈烹點〉中提到：「未曾汲水，先備茶具，必潔必燥，開口以待。蓋或仰放，或置磁盂，勿竟覆之案上，漆氣食氣，皆能敗茶。先握茶手中，俟湯既入壺，隨手投茶湯，以蓋覆定，三呼吸時，次滿傾盂內，重投壺內，用以動盪香韻，兼色不沈滯，更三呼吸頃，以定其浮薄，然後瀉以供客，則乳嫩清華，馥郁鼻端。」

泡茶用壺變小了

明代品茗特色，和所用器之特質。

如何動盪香韻，就是等同如何泡好茶？這也是從如何了解茶湯的隱秩序中，去解析

對茶湯的評價標準，張源《茶錄》表述得最明白：「香，茶有真香。有蘭香、有清香、有純香。表裡如一曰純香，不生不熟曰清香，火候均停曰蘭香，雨前神具曰真香。更有含香、漏香、浮香、問香，此皆不正之氣。色，茶以青翠為勝。濤以蘭藍白為佳，

→大英博物館藏明紫砂菊瓣紋壺
一明青花壺耐人尋味

黃黑紅昏，俱不入品。雪濤為上，翠濤為中，黃濤為下……味，味以甘潤為上，苦澀為下。點染失真，茶自有真香，有真色，有真味。一經點染，便失其真。」

關於飲茶方法，陸樹聲《茶寮記》「嘗茶」說：「嘗茶，茶入口，先灌漱，須徐啜，俟甘津潮舌，則得真味。」香茶入口之後，先要讓茶湯在口中回轉一下，然後再慢慢地嚥下。明人主張飲茶時人數不宜過多。張源《茶錄》中說：「飲茶以客少為貴。客眾則喧，喧則雅趣乏矣。獨啜曰神，二客曰勝，三四曰趣，五六曰泛，七八曰施。」品茶貴在精，一人獨品是神，乃透過獨享幽寂極針之妙，才能在賞茶時得真味！

泡茶用的壺也開始趨向於用小器。許次紓《茶疏·飲啜》說：「一壺之茶，只堪再巡。初巡鮮美，再則甘醇，三巡意欲盡矣。」改用精巧的白瓷小杯，許次紓在《茶疏·甌注》中說：「茶甌古取建窯兔毛花者，亦斗碾茶用之宜耳。其在今日，純白為佳，兼貴於小。定窯最貴，不易得矣。宣成嘉靖，俱有名窯，近日仿造，間以可用，次用真正回青，必揀圓整，勿用㢠窳。」

茶器的解析度

茶器是利茶之物，雖不需強求名器，為定窯之貴所迷惑；然，對茶器無窮無韻含蓄魅力卻得懂得含蓄辨識，才知如何用來裝飾茶席，而茶席的裝飾並非用名器才會使茶席彰顯份量，其價值在茶主人的用心洞悉茶器和茶互慰的功能，再由每款不同茶器充分發揮茶席進行時的基本需求，而後才能追尋以茶器之取放而又見本性的，才能由茶人和茶器的自性不亂，才能以器立趣，異於他趣。

白茶碗比起黑茶碗來說，可以將炒青綠茶的清澈表現出來，明人要求茶杯的形狀要圓整精緻，由明代生活文化整體精美化的傾向，和品質優良的炒青綠茶帶動的。明人沏泡整葉的茶將最後的茶渣扔掉，並講究品別各地的名茶，享受味覺的愉悅，明人用小紅泥爐、錫瓶燒水，用紫砂壺小瓷杯沏泡茶。茶器攸關茶湯解析度，茶器是茶席的重要卡司。

疼惜用器的真情

《飲饌服食牋》紀錄有茶器十六器及總貯茶器七具，共二十三式。其中茶具十六器有：（1）商象／古召鼎也，用以煎茶。（2）歸潔／竹筅帚也，用以滌壺。（3）分盈／杓也，用以量水斤兩。（4）遞火／銅火斗也，用以搬火。（5）降紅／銅火箸也，用以簇火。（6）執權／準茶秤也，每杓水一斤，用茶一兩。（7）團風／素竹扇也，用以發火。（《茶箋》記為湘竹扇）（8）漉塵／茶洗也，用以洗茶。（9）靜沸／竹架，即《茶經》支腹也。（10）注春／磁瓦壺也，用以注茶。（11）運鋒／劙果刀也，用以切果。（12）甘鈍／木礎墩也。（13）啜香／磁瓦甌也，用以啜茶。（14）撩雲／竹茶匙。

→明青花高士壺 杭州中國茶葉博物館藏
↖蘇州園林茶席

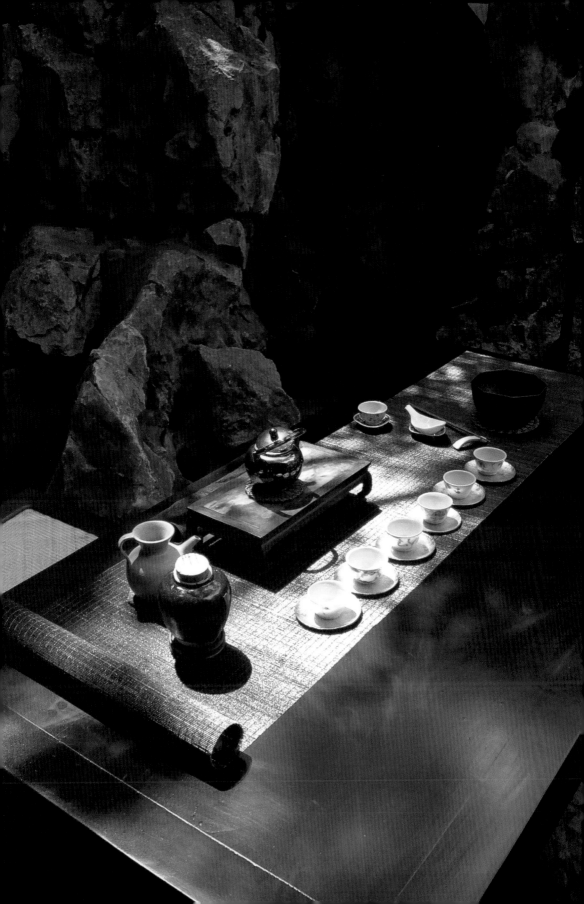

茶畫看簡潔的明代茗風

茶器多樣，品茗茶席要懂得駕馭以繁化簡，明畫中寫實再生。

《煮茶圖》畫於嘉靖戊午（1558），以白描技法繪成，畫面右邊主人，席葉坐於竹鑪

也，用以取果。（15）納敬／竹茶囊也，用以放盞。（16）受污／拭抹布也，用以潔甌。

總貯茶器七具：（1）苦節君／煮茶竹爐也，用以煎茶，更有行省收藏。（2）建城／以箬為籠，封茶以貯高閣。（3）雲屯／磁瓶用以杓泉，以供煮也。（4）烏府／以竹為籃，用以盛炭，為煎茶之資。（5）水曹／即磁缸瓦罐，用以貯泉，以供火鼎。（6）器局／竹編為方箱，用以收茶具者。（7）品司／竹編圓提盒，用以收貯各品茶葉，以待烹品者也。

多樣茶器是明人解構茶湯隱秩序的用途，今人可知即便全套備齊，卻不知以圓虛清靜之心為器，那麼世間所賞名器也不足為貴，喝一口茶，想著老子說的「不貴難得之貨」，而以心索得茶席帶來實相清靜。明文人畫〈煮茶圖〉以清靜之心所用之器表現在畫境，想必是畫家努力修行得受善器吧！

前，正聚精會神挾炭烹茶，爐上提樑茶壺一把，右旁兩罐，一上置水勺，罐內或貯山泉，以便試茶。主人面前，一僕收卷侍側，一文士展卷揮毫作書，狀至愉悅。席上備有筆、硯、香爐、蓋罐、書卷、畫冊等。畫面呈現文人相聚，論書品茗，瀰漫書香、茶香的清雅悠閒生活，也是明晚期繪畫常見的題材。

此畫非常寫實地將晚明文人用器聚之一堂，無論茶器、文房用具或是瓷器蓋罐器型，皆與嘉靖時期器物相符。竹爐上的茶壺與江蘇南京嘉靖十二年（1533）太監吳經墓出土的提樑壺的提樑形制基本一樣；而壺身又與福建漳浦萬曆四十年（1612）工部侍郎盧維楨墓出土鼎足圓蓋圓壺極為接近。

謝環（生卒年不詳，字廷循，一字庭循，號樂靜，浙江永嘉人）〈杏園雅集圖卷〉、唐寅〈琴士圖卷〉、仇英〈東林圖〉一直到明末李士達〈坐聽松風圖〉，品茗的茶甌的盛行與觀賞茶色有關。如許次紓《茶疏》、文震亨(1585-1645年，字啟美，長洲人)《長物志》、屠本畯《茗笈》書中提到茶甌、茶盞均以潔白、純白為上，可試茶色；茶壺則以砂者為上，既不奪香，又無土氣。所以畫中的茶器，跟著當時流行實用器走。紫砂壺的登場，呈現品茗利器的雄姿或成為明以降的主流，而壺型制由大到小攸關茶滋味，這也是茶人感受之情發乎於心！

用哪種茶杯喝茶

明代以後的泡茶法，茶壺居主要地位，明晚期以後的文人認為茶壺的大小、好壞亦關係到茶味，此為唐宋茶器未曾有的現象。

明人重視江蘇宜興所產壺，文震亨即在其《長物志》中說：「茶壺以砂者為

上，蓋既不奪香，又無熟湯氣。」馮可賓在《岕茶箋》中亦說到：「茶壺，窯器為上，

又以小為貴，每一客壺一把，任其自斟自酌，才得其趣。……壺小則味不渙散，香不躲

擱。」故而宜興所產紫砂、朱泥小壺，自明代以來人氣不減。

壺小味不渙散與泥料形制有關，相對小壺的飲杯也起了形制大變革。

從歷史文獻中我們看得到：明代品茗重視的是青花杯或是白釉小盞。

格使用茶器影響到日本前茶道風格，並連動影響了閩南、廣東與台灣使用小壺小杯的品

茗風格。

品茗與用杯息息相關，同一泡茶用不同

杯裝盛，所得滋味不同。要求形制大小的實

用功能，心靈的茶會更見悠遠。

幽人長日清談

朱權（1378-1448，明代學者，字癯仙，號涵虛子、

丹丘先生，自號南極遐齡老人、大明奇士）在《茶譜》

（1440年前後）中有說：「『茶飲』本是林下一

家生活，傲物玩世之事，豈白丁可共語哉。

子嘗舉白眼而望青天，汲清泉而烹活火，自

謂與天語以擴心志之大，符水火以副內鍊之

功……茶之為物，可以助詩興而雲山頓色，

可以伏睡魔而天地忘形，可以倍清談而萬象

驚寒，茶之功大矣。」

←明永樂年款杯（高仿）入茶席
↗明式文人浪漫茶席
→明壺與三杯茶席

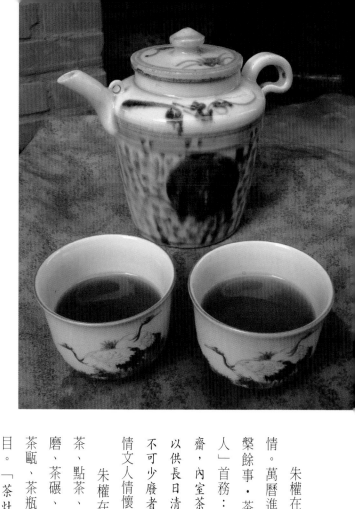

之。燒成瓦器如灶樣，下層高尺五為灶台，上層高九寸，長尺五，寬一尺。傍刊以詩詞詠茶之語。前開二火門，灶面開二穴以置瓶。頑石置前，便炊者之坐。」從茶灶的敘述對尺寸、質地、功用均考察嚴謹，細察毫釐，體現了文士精益求精的精神。

朱權在《茶譜》中說：「凡鸞儔鶴侶，騷人羽客，皆能志絕塵境，栖神物外，不伍於世流，不污於時俗。或會於泉石之間，或處於松竹之下，或對皓月清風，或坐明窗靜牖。乃與客清談款話，探虛玄而參造化，清心神而出塵表。命一童子設香案攜茶爐於前，一童子出茶具款話……」品茗環境能忘絕塵境當是最佳茶席所設地點，現代人好生羨慕之情。

朱權在《茶譜》中以茶寄逑憂憤之情。萬曆進士屠隆（1542-1605年）在《考槃餘事・茶箋》中則把飲茶當作「幽人」首務：「茶寮，構一斗室，相傍書齋，內室茶具專教。教一童子專主茶役，以供長日清談。寒宵兀坐，幽人首務，不可少廢者。」表現脫俗獨賞的對茶抒情文人情懷。

朱權在《茶譜》中列有品茶、收茶、點茶、薰香茶法、茶爐、茶灶、茶碾、茶籮、茶架、茶匙、茶筅、茶甌、茶瓶、煎湯法、品水等十六個項目。「茶灶：古無此制，予於林下置

明代茶席 浪漫甦醒

↗明民間青花瓷壺大氣
↖明德化杯的魅力

朱權《茶譜》的茶席正是一次騷人羽客的雅集，由童子設案汲泉，碾茶煎湯。茶點好之後，由童子捧案，主人親自舉甌奉給客人，茶會的情景與明代畫家陳洪綬（1598-1652年，字章侯，號老蓮、悔遲，浙江人）所畫〈品茶圖〉，具足品茗妙趣。

〈品茶圖〉中有兩位文士對坐於山石，雙雙手拿白瓷杯。一位文士身旁置有茶壺、煮水器、茶爐。茶爐中的火正旺，一碗茶飲盡，好一場琴棋書畫的清賞。

茶成為文人們的讀書伴侶與清談之友，也是琴棋書畫之所必須。茶，使琴棋書畫、清賞雅集的連貫有了成效。今日茶席或談茶與音樂對話，以品茗之類別搭配不同曲風，找尋樂器之風韻來應和茶湯滋味，則是今人追隨古人餘韻的生活。

明人設茶席以蒸青的散茶為主導，用壺和用杯變小，是一款聚集用心之中道，唯有用圓虛清靜之心，觀明畫體詩趣，才得修悟茶人心中茶席的曼荼羅！

清代茶席 經典豁達

清代仍飲散茶。受到清皇室愛茶的激勵，御製茶器乍現光華，皇帝用的茶器留存，以及天子愛茶留下歌詠品茶的詩詞，顯然與民間文人雅士品茶情境各富趣味，不變的是愛茶的心，和珍視茶器的情。沿繼唐宋時期的茶盞被創製出蓋碗（又名「焗盅」「蓋鍾」，即今稱「蓋杯」），成為清代品茗用器新寵；另一沿習明代茶器以小為貴的體認造成「景瓷宜陶」大格局，分別是來自江蘇的宜興紫砂壺，以及江西景德鎮的瓷器，已蔚為品茗必備用器，而從此出發的清代茶席躍現豁達的氣息，上至皇帝下至販夫走卒擁一片天空，各自推崇的品茗系統，茶器的創出也解放出「景瓷宜陶」外的潮汕功夫茶壺和茶擔。

皇室茶器的驚艷呈現茶席的貴氣，民間陶茶器的常民拙趣，真實道盡茶入平凡百姓的常民化，這也是今日茶走向大眾，在各階層生根的契機。茶席的經典在皇室，常民的經典在街頭巷弄飄香！

皇帝愛茶引動名人效應

馮可賓的《茶箋》說：「茶壺陶器為上，錫次之。」文震亨的《長物志》說：「茶壺以砂者為上，蓋既不奪香，又無熟湯氣。」李漁（1610-1680，明末清初文學家，初名仙侶，後改名漁，字謫凡，號笠翁。生於雉皋〔今江蘇如皋〕）的《雜說》說：「茗注莫妙於砂，壺之精者又莫過於陽羨，是人而知之矣。」日本奧蘭田《茗壺圖錄》說：「茗注不獨砂壺，古用金銀錫瓷，近時又或用玉，然皆不及於砂壺。」

宜興、陽羨均指同一地，又等同紫砂代名詞，她曾引領全台風行數十年宜興壺熱，創下搶購收藏風，是上行下效的現象顯影。

紫砂器進貢朝廷，始自清康熙皇朝。康熙皇帝博學多才，喜歡西洋傳入的琺瑯彩，清宮藏有康熙和紫砂胎茶碗施有琺瑯彩。康熙皇帝（1654-1722，滿族，清朝第四位皇帝）。他用的宜興胎茶壺時期的金胎、銅胎、銀胎、玻璃胎、瓷胎與宜興紫砂胎等不同質地的畫琺瑯製品。清初的紫砂精品較明代泥質細膩，色澤溫潤，康熙時由宮中造辦處出樣圖，到宜興燒好素胎，造辦處琺瑯作再用御用畫家的畫稿畫琺瑯彩，用小爐窯烘烤而成。

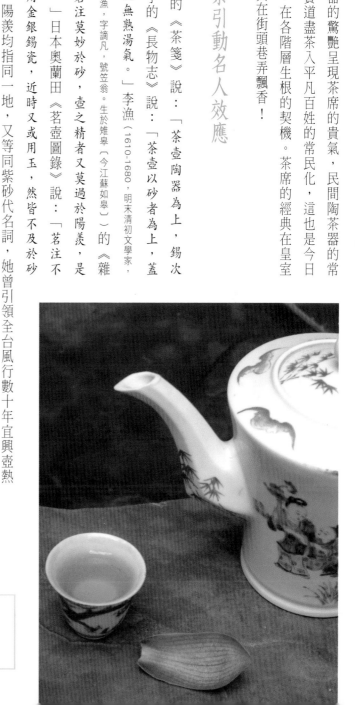

↗ 景德鎮瓷壺粉彩樣式多姿
→ 清代茶席宜興壺器是要角（右頁）

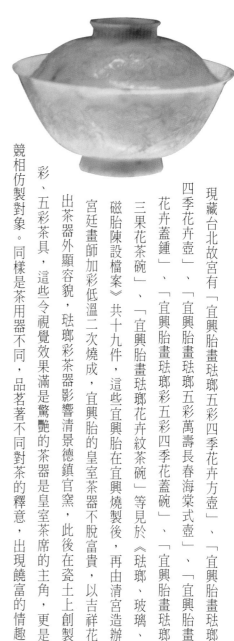

宮裡都喝什麼茶

皇帝品茗與百姓有什麼不一樣？

清宮飲茶實景從清代畫中可得知，康熙時的《耕織圖》、《養正圖》，雍正時的《雍正像耕織圖冊》，乾隆時的《太平春市圖卷》、《十二月令圖軸‧二月》、《漢宮春曉圖卷》、《泛舟煮茶圖》、《乾隆雪景行樂圖軸》、《弘曆中秋賞月行樂圖卷》皆可見皇帝與后妃們於宮園烹茶品茗的風雅活動，內有多人的雅集，有獨啜的場景，茶器係內府造的官窯器，其中壺器與杯器正邁向製瓷巔峰的極致，使用便利的蓋碗成為新寵！同時茶的進貢上朝也受到皇室激勵，而呈多元面貌。

《康熙朝宮中奏摺彙》紀錄貢茶有福建武彞（夷）山產的「巖頂新芽」、江西產的「林岕雨前芽茶」，以及雲南產的「普洱茶」及「女兒茶」等。

現藏台北故宮有「宜興胎畫琺瑯五彩四季花卉方壺」、「宜興胎畫琺瑯五彩四季花卉壺」、「宜興畫琺瑯五彩萬壽長春海棠式壺」、「宜興胎畫琺瑯花卉蓋鍾」、「宜興胎畫琺瑯五彩三香花卉蓋碗」、「宜興胎畫琺瑯三香三果花茶碗」、「宜興胎畫琺瑯花卉紋茶碗」等見於《琺瑯、玻璃、宜興磁胎陳設檔案》共十九件，這些宜興的皇室茶器不脫富貴，以吉祥花卉襯出茶器外顯容貌，琺瑯彩茶器影響清景德鎮官窯，此後在瓷土上創製了粉彩、五彩茶具，這一令視覺效果滿是驚艷的茶器是皇室茶席的主角，更是民間競相仿製對象。同樣是茶用器不同，品茗著不同對茶的釋意，出現饒富的情趣！

宮廷畫師加彩低溫二次燒成，宜興的皇室茶器不脫富貴，以吉祥花卉襯出茶器外顯容貌，琺瑯彩茶器影響清景德鎮官窯，在宜興燒製後，再由清宮造辦處由

↑玉製蓋杯觀賞大於實用（上海博物館藏）
↖宜興出土清初茶葉罐（杭州中國茶葉博物館藏）
←蓋杯，蓋、碗，托三位一體

雍正皇帝喜品茗茶，由《雍正朝宮中奏摺檔》中看到的貢茶有「武彝蓮心茶」、「岕茶」、「小種茶」、「鄭宅茶」、「金蘭茶」、「花香茶」、「六安茶」、「松蘿茶」、「銀針茶」等多種。

雍正皇帝欣賞紫砂茗壺。《清宮造辦處各作成做活計清檔》記載：「雍正四年十月二十日，郎中海望持出宜興壺大小六把。奉旨：此壺款式甚好，照此款打造銀壺幾把、琺瑯壺幾把。其柿形壺的把子做圓些，嘴子放長。欽此。」可知雍正朝宮中不僅有紫砂茗壺，而且多樣。

雍正還多次命景德鎮官窯照宜興壺式樣燒瓷器：「雍正七年閏七月三十日郎中海望持出素宜興壺一件，奉旨：此壺把子大些，嘴子亦小，著木樣改準，交年希堯燒造。欽此。」「八月初七據圓明園來帖內稱，潤七月三十日，郎中海望持出菊花瓣式宜興壺一件。」雍正朝僅存十三年，雍正元年、四年、六年、七年、十年、十一年造辦處檔案中提到宜興紫砂的地方就有十一次之多，表明雍正皇帝對於紫砂壺的欣賞。

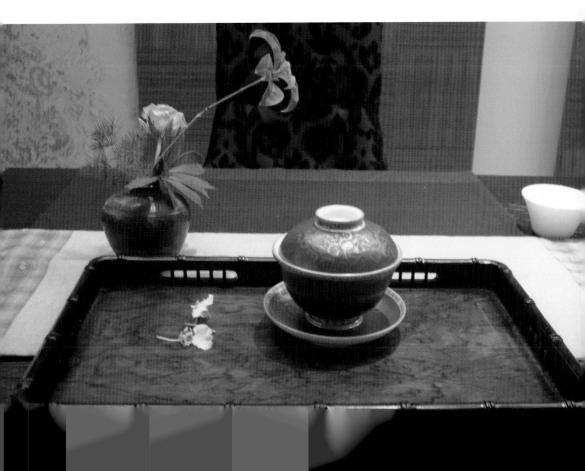

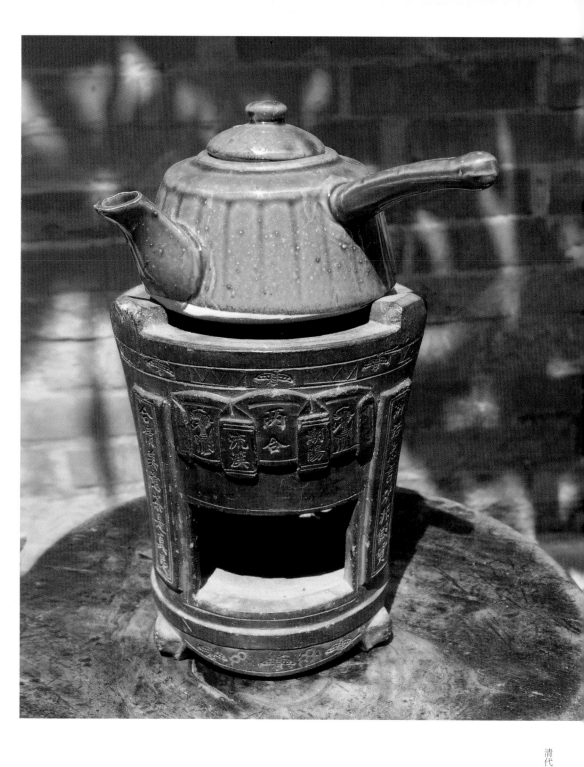

↑紅泥爐玉書
碨品工夫茶

乾隆皇帝嗜茶亦雅好文人品茶，在各處行宮設有專為品茗的精舍，他經常品嚐的有「三清茶」、「雨前龍井茶」、「顧渚茶」、「武夷茶」。

茶種多樣化，茶器款式緊跟著也豐富起來。蓋碗、茶碗、茶葉罐的發展就為了滿足品茶外以壺為主流外的新選擇。用蓋碗品鮮嫩綠茶，既具發茶性又兼可賞茶在水中的身影。

乾隆皇帝一生嗜茶，要求紫砂茶具保留最佳的品飲功效，而且要與官窯瓷器一樣，集詩書畫印為一體。紫砂上的繪畫與書法是用本色泥漿堆繪而成。乾隆御題詩烹茶圖茗壺，有筒形、六方筒形、深腹闊底形、扁圓形、圓形、瓜棱形等六種形制。茶葉罐有筒形與六方筒形兩種式樣。泥色有朱砂紅、紫紅、栗色、深姜黃、淺粉黃、灰赭色等顏色。乾隆皇帝還喜歡將餒金、描金、刻劃、彩泥堆繪、地漆彩繪等不同技法運用於紫砂壺裝飾。如紫砂綠地描金瓜棱壺呈現出比官窯粉彩器更強烈的裝飾效果。

↑外銷紫金釉青花茶杯
→陳曼生創「曼生十八式」壺影響後世甚深

南北喝茶大不同

飲茶受到茶種特性影響而帶動茶器使用，在清皇室的推動而引發了民間的「名人效應」，加上地區性特質而使器物使用出現多元面貌。

北方多飲花茶，茶湯容量較多，不一次飲畢，為了保溫，帶托型蓋碗及大茶壺的使用最為普遍；而南方閩粵地區則以「工夫茶」的泡茶方式為主，茶器以小型的茶壺、茶杯為多。清代的茶盞，以康熙、雍正、乾隆時盛行的蓋碗最負盛名。

蓋碗由一蓋、一碗、一托盤組成，結構合理，且具有瀟灑的裝飾美。其敞口利於注湯，斂底利於茶葉積澱，加蓋則利於保潔與保溫。品茶時，一手托碗，一手持蓋，在蓋與碗的間隙處啜飲，並用蓋拂去漂在水面上的茶葉，形成一種從容不迫，悠然自得的情趣。

蓋碗為清代流行茶器，單件蓋碗品茗方便，以茶入碗的方便卻少了以壺泡茶的精緻度。源自明代紫砂壺的入清以後，擁有來自文人雅士注入詩畫的創作體裁，讓紫砂黛墨成為書畫畫面，而才氣高傲的文人更群起以品茗、煮茶等主題留下品茗的永恆圖像。

王翬的《石泉試茗》，金廷標〈生卒年不詳，字士揆，烏程人，畫家金鴻之子〉的《品泉圖》，董誥（1740-1818，官大學士，浙江富陽人，字西京，號蔗林，一號拓林，董邦達子）《復竹爐煮茶圖》，阮元（1764-1849，乾隆年間進士，字伯元，號芸台，江蘇儀征人）《竹林茶隱圖》，金農（1687-1764，清代畫家，浙江杭州人，字壽門，號冬心）《玉川先生煮茶圖》，錢慧安（1833-1911，上海高橋人，初名貴昌，字吉生，號清溪漁子，室名雙管樓）的《烹茶洗硯圖》等。汪士慎（1686-1759，安徽歙縣人，字近人，號巢林，又號溪東外史）自述「茗飲半生千瓷雪，蓬生三徑逐年貧」有「汪茶仙」之號。高翔（1688-1753，江蘇甘泉〔今揚州〕人，字鳳崗，號唐、樨堂）為巢林作《煎茶圖》：「巢林先生愛梅兼愛茶，啜茶日日寫梅花。要將胸中清苦味，吐作紙上冰霜椏」。

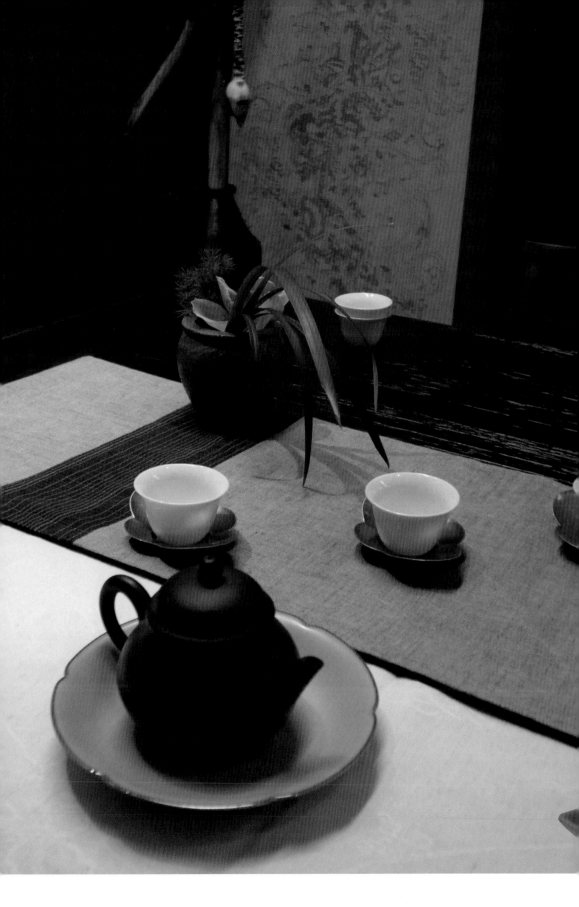

清代阮林曾有〈竹林茶隱圖〉中有「畫竹林茶隱圖小照自題一律」序：「時督兩

廣，兼攝巡撫印。撫署東園，竹樹茂密，虛無人跡。避客竹中，煮茶竟日，即昔在廣

西作一日隱詩意也。畫竹林茶隱圖小照，自題一律。」他們都是在啜茶活動中的清苦

味化做紙上體裁，是抒發感情的情境寫照，更是一時作畫的流行素材，在應用紫砂壺

為畫作媒介時的百花齊放局面，如今令人見壺欣喜，這也才正是所謂「名家壺」的價值

所在！

壺上刻字最 in

文人除了講究品茗，要求壺形的大小及形狀，符合實用功能之外，尚好

形制古雅。以畫入壺，茶香茗清，更能觸動文人才思，在茗壺上銘題，進而投

身製壺出現不少名人。

清代康熙年間，陳鳴遠（生卒年不詳，字鳴遠，號鶴峰，一號石霞山人，又號壺隱，江蘇宜興人）

為第一高手。周高起《陽羨茗壺系》是最早的紫砂專書；「正始——供春」。萬曆年

間時大彬（生卒年不詳，明末萬曆年間陶藝家，號少山，江蘇宜興人）、徐友泉（生卒年不詳，明末萬曆年間人，名

士衡，江蘇宜興人）、陳仲美（生卒年不詳，明萬曆、天啟間製壺高手，江西婺源人）、蔣伯芌（生卒年不詳，名

時英，客於蘇州）等皆是一時製壺高手。鄭板橋（1693-1765，名燮，字克柔，江蘇興化人）在壺上有詩

云：「嘴尖肚小耳偏高，才免飢寒便自豪，量小不堪容大物，兩三寸水起波濤。」陳鴻

壽（1768-1822，嘉慶時人，為西泠八家之一，號曼生，浙江錢塘人）設計壺式，相傳有十八款，在壺身題上

切壺、切茶、切情之銘款，親自操刀銘刻壺上。

由陳鴻壽刻於壺上的銘文都是切壺、切茶、切景、切水，疏朗明秀，流暢雋永，啟

人心智，發人深省，耐人尋味。他的理念與影響與他合作的陶工，以及他周圍的朋友僚

陳鳴遠製壺
茶與古琴在園林對話

屬，使他們紛紛熱衷參與曼生壺的設計製作，據傳陳鴻壽與他的合作者們設計了壺樣十八式，影響十分深遠。自此，文人們找到一個抒發文心的方式，大家都來以壺寄情，參與設計，「曼生壺」大開「文人壺」的先河。藝術家們在壺坯上書法、題詩、繪畫、刻章，與陶藝師共同完成作品，這樣的例子在陳鴻壽以後的清代中後期就有不少，如朱堅、任伯年、吳昌碩等人，近人則有黃賓虹、唐雲等。

任伯年名畫上壺身

海上畫派的名家如任伯年（1840-1896，早年名潤，字次遠，號小樓，後改名頤，字伯年，別號山陰道上行者、壽道士等，山陰〔今屬浙江紹興〕人）、吳昌碩（1844-1927，浙江安吉人，杭州西泠印社首任社長，初名俊，又名俊卿，字昌碩，又署倉石、蒼石，多別號，常見者有倉碩、老蒼、老缶、苦鐵、大聾、石尊者）、胡公壽（1823-1886，名遠，字公壽，改名長壽，字安定，號瘦鶴，又號橫雲山民，寄鶴、靈阿、蕙父，華亭〔上海市〕人）等人都有在壺上留下鴻爪。其中吳大澂

茶擔子見證百年茶顏

自清代開始出現了福州的脫胎漆茶具、四川的竹編茶具，海南的椰子、貝殼等茶具，令人矚目的是組合茶具：清代民間的「茶擔子」，如揚州的「茶擔子」又叫「游山具」，擔子兩頭各有一個上中下三層的木框子，每逢擔子一出，引來爭相喫茶的人群。

茶擔集合茶器，將品茗器的焦點集中。透過一件磚胎的茶擔，再度找回清末閩南品茗活動的光彩。透過這一件盛放茶器的磚胎茶擔，以及茶擔上留下來的搭配茶器：包括生火用具的紅泥風爐與煮茶用具的陶銚，以及盛茶用具的錫罐，飲茶用具的孟臣罐與若的陶錫，以及盛茶用具的錫罐，飲茶用具的孟臣罐與若

（1835-1902，原名大淳，字清卿，號恆軒，愙齋，吳縣（江蘇蘇州）人）更延請俞國良（1874-1939，原籍無錫）等名家至家中為其作壺，自銘其上，底上並蓋有「愙齋」款印。現代砂壺大師亦與書畫文人善，嘗與吳湖帆（1894-1968，江蘇蘇州人，名倩，本名萬，號倩庵、東莊，別署醜簃燕、江蘇常熟虞山鎮人，又名庚元、石溪、上漁、寒艇）等合作石瓢壺。

《芥子園畫傳》、《無雙譜》及其他畫本常為陶人之藍本而移印壺上。這風氣一直影響至清末民國，在茶壺上刻上字畫。

文人和茶器創製合一，有文人字畫鐫刻在壺、杯器之間，讓品茗風雅不只是對茶湯的滿足，而更大的精神愉悅在每件茶器的身影，在每一件器表上留住的字、畫。流行所及造就了廣大品茗族群的興起，茶器製作的「景瓷宜陶」則帶動了更多的茶器材質。

↖流行於廣東潮的木雕茶擔　杭州浙江博物館藏
←磚胎茶擔孕育百年茶顏

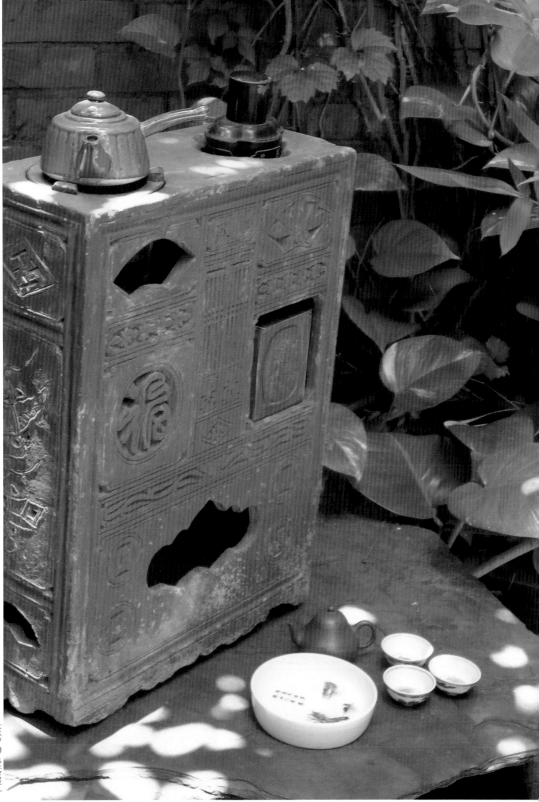

琛杯，足以看出品茶活動受中國潮汕工夫茶的影響。

梁實秋（1903-1987，現代學者，原籍浙江杭縣，學名梁治華，字實秋）寫《喝茶》提及工夫茶之事：

「茶之濃釀勝者莫過於工夫茶，《潮嘉風月記》中工夫茶要細炭初沸，連壺帶碗潑淺，斟而細呷之，氣味芳烈。……更有委婉卵童侍候煮茶，諸如鐵觀音、大紅袍（均為閩南之名茶）……，這茶有解酒之功，如嚼橄欖，舌根微澀，數巡之後，好像越喝越想喝，欲罷不能。喝工夫茶要有工夫，細呷細品，要有設備，要人扶侍，如今亂糟糟的社會，誰有那麼多的工夫？……」

工夫茶席真功夫

梁實秋是現代的文學家，他愛工夫茶的美味，卻不見得確鑿清所品茶種。他說「鐵觀音、大紅袍均為閩南之名茶」，事實上只說對一半。大紅袍應是產自閩北武夷山。梁實秋得靠別人泡茶給他喝，他自己可沒這樣的閒工夫。若是沒有他人服侍，梁實秋可能也沒辦法品嘗個中滋味。至於品工夫茶還得靠自己下工夫，一步步操作，得先從認識潮汕茶器開始，才能知曉茶席所孕育的多彩面貌。

關於潮汕工夫茶所使用茶器，俞蛟（1751-，清乾嘉時期人，浙江山陰人〔今紹興〕，字清源，號夢廠居士）《夢廠雜著‧卷時‧潮嘉風月》寫道：「工夫茶，烹治之法，本諸陸羽《茶經》，而器具更為精緻。爐形如截筒，高約一尺二三寸，以細白泥為之。壺出宜興窯者最佳，圓體扁腹，努嘴曲柄，大者可受半升許。杯盤則以花瓷居多，內外寫山水人物，極工致，類非近代物。……」

工夫茶流行百年，不論演化萃取歸納的簡化，都可在當年茶擔茶具和泡法中汲取精華，並注入成為今人茶席的元素。

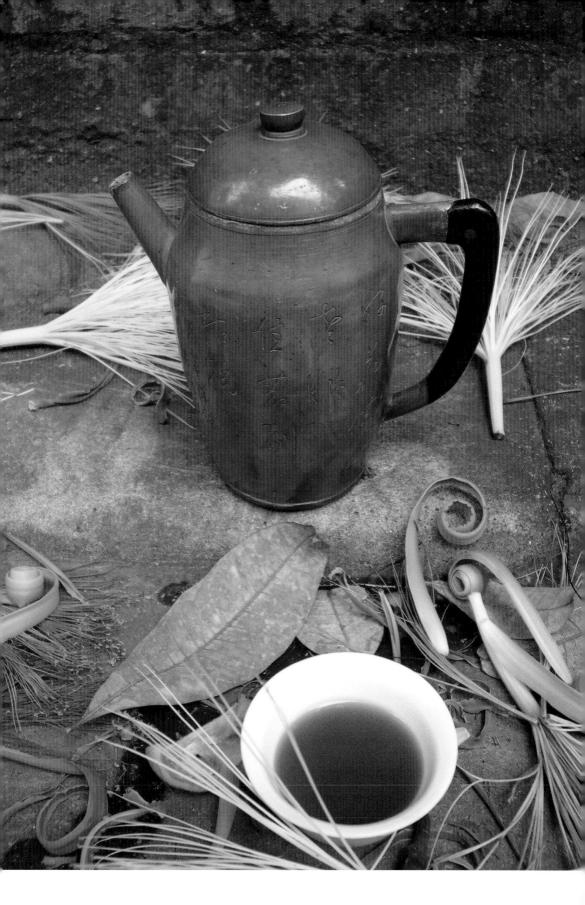

潮汕工夫茶怎麼泡

潮汕工夫茶泡法必須從取出火源、選水開始，然後煮茶、酌茶。研究潮汕茶品茗的陳香白將陸羽《茶經》的從火水到器的連結性做了下列對照表：

	潮州工夫茶法
取火	木炭最好，尤以絞只炭、橄欖核炭更佳。若松炭、雜炭、柴草等均不可用。
選水	選水標準本於《茶經》，而山水一項，等級區分更為細緻：山頂泉輕清，山下泉重濁，石中泉清甘，沙中泉清冽，土中泉渾厚，流動者良，負陽者勝，山削泉寡，山秀泉神，其水無味。
煮茶（酌茶）	烹茶程序： 1 治器。 2 納茶。 3 候湯：一沸，太稚，稱為「嬰兒沸」，不宜用；二沸正好；三沸：太老，稱為「百壽湯」，不可用。 4 洗茶：首次注入沸水後，應立即傾出茶湯，以去除茶葉中所含雜質，傾出的茶湯廢棄不喝。 5 沖點：環壺口、緣壺邊高沖。 6 刮沫。 7 淋蓋。

潮汕工夫茶器怎麼用

上表的烹茶程序得有完整的配套茶具對應才得竟功，才得品好茶。另見表於後：

	潮州工夫茶具
生火用具	紅泥風爐：師承《茶經》「運泥為之」之法，造型精巧瘦長，有爐蓋和爐門，爐身除飾以圖案外，或刻上鋪號、產地，或在爐門兩旁刻上對聯。 炭笥。 炭刀：敲碎木炭。 銅筷或鐵鉗。
煮茶用具	砂銚：由《茶經》瓷鍋發展而成，精巧美觀。
烤茶用具	這時用小方素紙包茶，一小包稱一「泡」。偶或受潮，沖前將紙打開，連紙置炭火上烤炙，其目的是為了去濕起香。

8 燙杯。

9 灑茶：低灑，以避免茶香散溢，並防止泡沫叢生。灑茶時，必須各杯轉勻，稱「關公巡城」；又必須餘瀝全盡，稱「韓信點兵」，此也保持各杯茶味相同的重要措施。

10 品茶：沖罐大小及杯數，一般視茶客多少而定。如茶客太多而杯數有限，則可分批轉飲。

灑茶既畢，乘熟人各一杯飲之。先聞茶香，接著一啜而盡，再三嗅杯底。

盛茶用具	量茶用具	盛水、舀水用具	飲茶用具	清潔用具	陳放用具
錫罐：視具體情況。 一般用小方素紙盛茶，傾入茶壺。如用「茶泡」，則不必另備小方素紙。	錢龍樽（水瓶）。	水缽：明代製用五金釉，缽底畫金魚。 龍缸：素瓷青花。 椰瓢。	孟臣罐或蓋甌。 若琛杯或白玉杯。 茶洗或茶船。 茶墊。 茶盤。	竹筷：用以箝挑壺中茶渣。 茶洗：一正二副，正洗用以貯茶杯，副洗一以貯浸沖罐，一以儲用茶渣及杯盤廢水。或用茶船，兼有上述茶洗一正二副的作用。 茶巾：用以淨滌器皿。	茶几（茶桌）：用以擺設茶具。 茶擔：或稱「茶挑」。貯裝茶器，以備出遊品茶之需。茶擔木製，設計輕巧實用，為潮洲金漆木雕之精品。

上列成套茶具和烹茶程序，在歲月淘洗下產生變化；但作為要角的茶器是紅泥風爐，而裝入成擔的茶器——磚胎茶擔訴說脫鉤皇室宮廷華麗的民間藝人對品茗的一往情深。

潮汕工夫茶的泡法和使用茶具密不可分，以磚胎茶擔來品茗要有茶僮隨侍在側，而

這樣的生活方式，也反映了主人必是有相當經濟能力的社會階級。

泡工夫茶朱泥壺最出名

工夫茶所用的壺，以紫砂泥料中的朱泥最為出名。宜興的朱泥壺有名，潮汕一帶也以當地的土質尤以楓溪、風塘、浮洋、龍湖的泥料發展出以手拉坯成型的壺器。

清中以前，這一類的壺製品往往以孟臣或逸公為名，並沒有落下作者名號。

一八四七年，吳英武在楓溪成立的「源興號」，並用「源興炳發」、「萼圃」、「萼圃督造」、「源興炳記」的款識製壺。一般潮汕壺在台灣又稱「南罐」。

這把潮汕壺胎薄輕巧，壺表上了泥漿釉。磚泥料的特殊結構具有過濾功能，能修飾茶湯中的丹寧酸，使茶湯喝起來口感更滑順，在泡飲焙火茶時可修飾茶的燥氣，受到潮汕人士推崇。流傳茶館的主要茶器，潮汕壺的拉坯更見陶工手藝之精，有別於宜興壺擋坯製法。

清代品茗活動的參與者由皇室到民間，由文人雅士到廣泛群眾，凡是愛茶人都可根據自己獨特感受品茶論茶，而多元的發展出事實茶道中對茶器的考究，也從昔日的皇室到民間創製的投入，品茗的原點只重茶的精緻，抽離追求茶文化的肉骨，茶已是自然與人的融合媒介，而茶席帶來的美學抒發與實現，還帶來茶人陶醉忘我的精神愉悅。

↑以民初朱泥壺泡台灣最高峰烏龍茶

現代茶席

入境隨俗

茶席要設在哪裡？品茶的活動才得宜？周遭環境是風和日麗還是煙雨濛濛？抑或是室內擺設琴棋書畫山石清供？或走入美麗場景或是茂林修竹共舞，貼進青山綠水！

將品飲的茶席設在自然環境和山林融為一體，當是現代茶席的浪漫情懷，是今人茶席的最佳選擇。

大自然茶席是講究一款物境，即飲茶的客觀環境。

在大自然中品茗，即是將飲茶的客觀環境由室內轉到室外，這種轉換與變遷直接關係著茶境的品味。

大自然茶席讓茶人由居室內的茶席環境，塑造出一座極致融入自然生態的調和當中。

大自然茶席包括了建築物、植物、溪山、泉石……，這原來所帶有的動感（dynamism），都被統合在茶席穩定秩序中。

大自然茶席充滿敘事能量，並非銳利奇景，而是茶人滿溢生命氣息，完成大自然茶席創造的驚艷，或只是茶席加上一束花草，或是在佈滿苔蘚的石塊上「蓋」一座隱士茶席……，如是便聚成品味寄居的茶席擺置，藝術經驗憾動著獨具的茶席物境美學。

詩人們以天地為茶席

茗舍、茶屋、茶亭、茶寮等等，都是文人隱入大自然茶席常提起的。

陸羽在湖州「三葵亭」就是他與茶友的大自然茶席學習地點。當時陸羽與詩僧皎然相互品茗，參禪精進。皎然愛茶品茗吟詩，在他留給後人追懷的詩詞中，強調著品茗與自然的搭配。詩人留下的詩詞都將當時該茶席成為「物境」。

←竹經青苔舍 茶軒白鳥還
↗花誘茶境 引人入勝

皎然《五言渚山春暮會顧承茗社聯句效小庚體》聯句詩，說著在茗舍中茶會、聯詠。茗舍的環境是崔子向所說：「濕苔滑行屐，柔草低藉瑟」，十分幽清；茗舍的性質是陸士修所說「頗容樵與隱，啟問禪兼律」，宜於隱逸。張籍在《和左思元郎中秋居十首》中說：「菊地方通履，茶房不聖階」。茶室幽潔，自然樸素，藉地而設。

唐人在大自然中設茶席，茶人茶客置身於大自然中，首先和自然景色相融相造。「松聲冷浸茶軒碧」「香閣茶棚綠蠍齊」「竹經青苔舍，茶軒白鳥還。」青苔、竹林還加上飛過的白鳥竟是大自然茶席讓人潛吟相伴。

曾瑞在（生卒年不詳，至順年間已七旬，字瑞卿，家世平州〔今河北盧龍〕人，一說大興〔今北京市大興縣〕人）《村居》中說：「量力經營，數間茅屋臨人境。車馬少得安寧。有書堂藥室茶亭，甚齊整。」書堂、藥室、茶亭三樣都有，山家清事可謂備矣。茶的物境營造者大自然茶席的安寧祥和，這才能在平靜田園盡享品茗樂事。

陸樹聲《茶寮記》：「園居敝小寮於嘯軒埤垣之西，中設茶灶，凡瓢汲罌注濯沸之具，咸庀擇一人稍通茗事者主之，一人佐炊汲，客至則茶煙隱隱起竹外。」則表明茶席在舊時就會特意經營選好位置。

郊野動感被融入茶席穩定中

茶室境小而景幽

茶室是根據茶的特性而設計的，要使人感受茶的精神與氛圍。茶室境小景幽，坐於茶室，身心便自然歸於安寧靜寂。茶人進入茶室，受特定環境的影響會更自覺地遵守茶人的言行規矩，也加深了茶道的氣氛。茶室佈置得精美文雅，有書、畫、插花等可供欣賞，增添了品茗時的美感，這時茶席不再只是茶席，而是品茶另番天地了。

屠隆《茶說》中專有一條說「茶寮」：「構一斗室，相傍書齋。內設茶具，教一童專主茶役，以供長日清談，寒宵兀坐，幽人首務，不可廢者。」反倒是自然景觀中的植物更能增添好滋味。

物境的房舍，成為大自然茶席的重點是周遭自然植物，竹松最惹人愛。

←柔草低吟悠閒茶香
↑物境優雅釋放的茶席
↑自然野趣，茶席最佳調劑

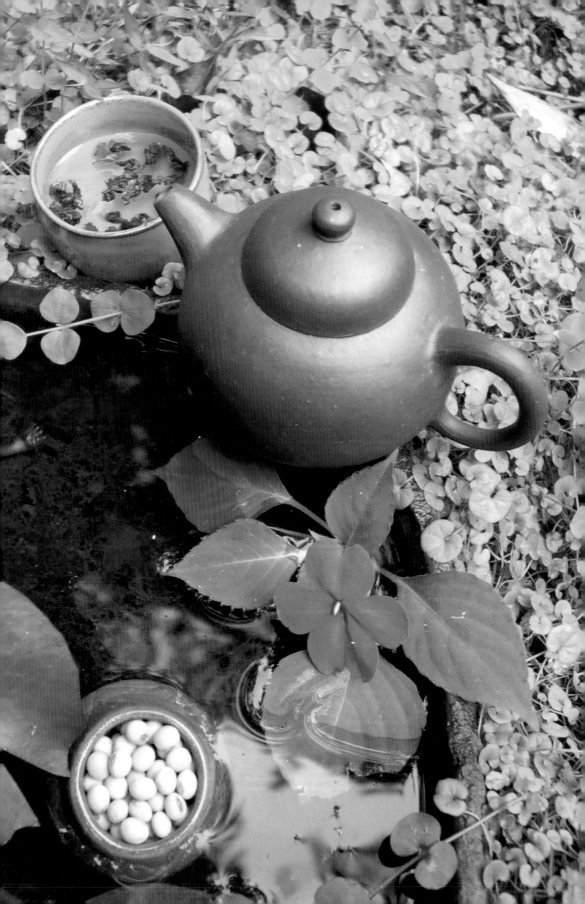

松竹茶席最合味

選擇什麼植物以入茶境，關係著茶境的文化品味和對茶境文化意蘊的理解導向。古代文人在對茶境植物的選擇極其精嚴，宜茶的植物主要有竹、松兩種。

歷代的詩文中對竹下品茗設茶席的描寫特別多：唐代王維（701-761，太原祁〔今山西省祁縣〕人，字摩詰）：「茶香繞竹叢」；唐代錢起（722-780，吳興〔今浙江省吳興縣〕人，字仲文）：「竹下忘言對紫茶」；宋代陸游：「手摯風爐竹下來」；宋代張來（北宋詩人，與黃庭堅、晁補之、秦觀並列蘇門四學士）：「蓬山點茶竹陰底」；元代馬祖常（1279-1338，字伯庸，出生於光州）：「竹下茶甌晚步」；明代高啟（1336-1374，長洲〔今江蘇蘇州〕人，字季迪，元末明初「吳中四傑」之一）：「竹間風吹煮茗香」。

竹有清香，與茶香相宜。「茶香繞竹叢」、「竹間風吹煮茗香」，竹下烹茶品茗，茶香飄香文人高風亮節無竹令人俗的況味自然湧現。

竹之外，古代文人好於松下煮茶。唐人王建（約766年，大歷進士，潁川〔今河南許昌〕人，字仲初）說的「煮茶傍寒松」；宋人陸游的「頗憶松下釜」；元人倪雲林（1301-1374，字元鎮，又字玄瑛，別號荊蠻民、淨名居士、朱陽館主、滄浪漫士、曲全叟、海岳居士）的「雨株松下煮春茶」；明人沈周的「細吟滿啜長松下」等，他們選擇松下烹茶品茗，乃受禪茶相通。

↑苔蘚上的隱士茶席（上）
↑茶席之名表層外　內涵見真情（下）
→茶席自然樸素藉地而設

松與僧諧音，有著較濃厚的佛教文化背景，於是松下啜茶，體會一種僧境與僧性。蘇軾的「茶笋盡禪味，松杉真法音」，即將茶與禪、松與法音之間的關係做了明確的關聯，對於普遍具有禪悅情懷的文人來說，松下飲茶是魅力的指標。

■茶席上放花合適嗎？

花境既不宜茶，而又宜茶，是怎麼回事？

花不宜茶是由於花太艷、太麗、太喧、太濃。這與茶的幽、靜、冷、淡、素的特性是不相符的，甚至是相對的。故從一般意義上來說，飲茶對花是一種殺風景，是不對的！文人對花宜茶不宜茶有這樣說法：

李商隱（約813-858，唐代詩人，原籍懷州河內（今河南沁陽）人，字義山，又號樊南生）《雜纂》中將「對花喫茶」、「煮鶴焚琴」等稱為「殺風景」。王安石（1021-1086，北宋文學家，江西臨川人，字介甫，號半山，封荊國公）也認為花不宜茶，

↗茶事導引 茶器是主
←清流是靜 ，也是動（左）
←松下烹茶 禪茶相通（右）

藝，錢塘人）《煮泉小品》中說：「余則以為不宜矣。」

然而，有人持反對意見，認為花也宜茶。首先，從審美的角度看，花不僅具有色美、香美，而且還具韻之美，明人曹臣在《舌華錄》中即說「花令人韻」，韻是一種極具藝術化的氣質之美。

花宜茶，插花入茶席成為現代茶席在大自然機能的結合，可以花入茶席增添美的意象。

竹、松、花入茶境誘茶席，有了自然之樂，但若能將茶席位移在自然之境，使自己沐浴在大自然茶席中，享受野趣茶味！

走出戶外泡茶去

攜帶茶箱茶器到戶外，到一片新綠爛漫的時節裡舖好茶席，這時可依季節氣候變化來安排不同茶席，事先準備適宜茶器和茶，赴往自然野趣中，並對每回茶席予以命名，正是現代人休閒新茶趣！

由中國茶道傳承演變出來的日本茶道，在對茶席活動方面，歷經表千家或裡千家派別有計畫性地推動茶道活動已具儀軌，細分說明如下：：對氣候敏感安排的茶席活動──在季節方面有迎春日到來的「新綠」，立夏的茶席因使用風爐而稱「初風爐」，秋日賞月

任何場地都可以辦茶席

茶席首重環境，就是所謂「物境」，亦即茶席的環境必須區分出宜用與不宜用，這是古人早已注意到的。徐渭（1521-1593，浙江山陰【今紹興】，字文長，號天池，晚又號青藤道人）在《徐文長秘集》中條列出「茶事七式」的情境：「宜精舍、宜雲林、宜永晝清淡、宜寒宵兀坐、宜松月下、宜花鳥間、宜清流白雲、宜綠蘚蒼台、宜素手汲泉、宜紅妝掃雪、宜船頭吹火、宜竹裡飄烟。」

背後的各種萃取要素，到各個視覺交織的實體形體。事實上，茶席無論在室內或室外都隱約看見茶席裡棲息著茶人注入創造性的觸媒，讓生命在茶席的觸媒中產生許多可能。

深層中的永恆，從零出發，在沒有特定狀態下構築由選茶器物件內部深處，環繞其製器視為有生命，茶席正是將茶器生命沉潛於席擺放只限茶器難有生命力，茶人將茶器同時，也會激發出新的生命層次，那些茶

季節茶席的創造性激盪著茶人血肉的序進入吧！

現代茶席所企求的理想境界，就由季節時氣氛，這正是大自然融入茶席的風情，正成為題，而是探索融入茶席在戶外空間的形式問「名殘」；茶席之名不是表層本質和「紅葉狩」；到了晚秋茶席使用舊茶而稱茶席叫「月見」，以在適逢賞楓葉叫做

↗茶席見楓紅
←以植物飾茶席

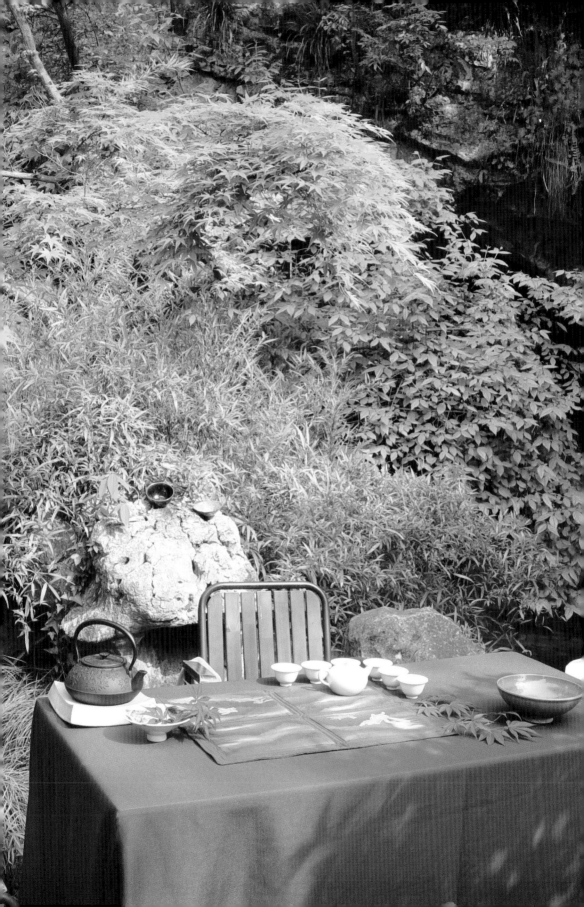

寒霄、松月、花鳥、清流、白雲、綠蘚、蒼台，每兩句一詞，徹底顛覆茶物境衰敗的流失，在寒霄的靜與清流的動，在松月與白雲的升決，在綠蘚與蒼台的二元對立相容，在品茗愉悅邁向表現之途，物境是被善意累積與結合而被期待的，那意味著茶席所要求的機能：在茶人的尋覓後會達到一個和諧的氣氛，那就是一種「宜茶」之境。

中國茶人對於宜茶之境做了解釋，此期宜茶之境多一些，帶出品茗情境的隨緣性……由心境、物境、事境、時境、人境提出了「宜茶十三境」。馮可賓《岕茶箋》中說：「無事、佳客、幽坐、吟詠、揮翰、徜徉、睡起、宿醒、清供、精舍、會心、賞鑒、文僮」等境宜茶。

物境自然優雅釋放的氣氛，在山之巔、水之涯，在遠山、在近水，對茶人而言，對達到大自然茶席的極致，必由心中的精神愉悅貫穿，才能在大自然茶席漫步中獲得茶趣。展茶趣的源本是茶席，而在此中國事實茶道中卻少歸納說明茶席、時序與自然相貼近的事實不多，反求諸於野的日本已有相當規制。

茶席跟著時序走

就如同日本茶道中的「茶事七式」的說法，更是走進大自然茶席的導引。「茶事七式」的七種茶事名為：正午、夜咄、朝、曉、飯後、迹見、不時。

↗好心境宜茶
←物境入茶（左）
←茶席人心交流（右）

「正午茶事」始於中午十一、二點的茶事，大約需四個小時，是最正式的茶事，全年均可舉行。

「夜咄茶事」在冬季的傍晚五、六點開始舉行，大約需三小時，其主題是領略長夜寒冬的情趣。

「朝茶事」在夏季的早晨六點左右開始舉行，大約需三小時，主題是領會夏日早晨的清涼。

「曉茶事」一般在二月的凌晨四點左右開始舉行，大約需三小時，其主題是領略拂曉時分曙光的情趣。

「茶事七式」由時序季節進入茶的感官之旅，每一式的時序都和大自然奏鳴互映。

繁複的茶席「七式」，其實是以茶器與茶為介面，而醞釀藝術氣氛讓人心交流；時序與品茗的自然物境原是中國人獨享的品味。張岱（1597-1679，明末山陰人，字宗子，又字石公，號陶庵，別號蝶庵居士）《陶庵夢憶》說：「霧淞沆碭，天與雲、與山、與水，上下一白。湖上影子，惟長堤一痕，湖心亭一點，與餘舟一個，舟中人兩三粒而已。」茶人入夜孤舟，擁爐賞雪，與三二知己溫酒烹茶自是一番風情。令他抒懷不已的天與雲、山與水，不正是大自然供人的好伴侶。山林之趣正是大自然茶席最高境界。

大自然茶席注意事項：

水源，在戶外取水，若有井水或山泉水將為首選。水對茶而言，是精茗蘊香，借水而發，無水不可論茶！

火源，在戶外煮水，帶來炭在郊野煮水，可利用泥爐，或可取廢木燒水，然煙味竄水味易損茶。現代人過野趣生活，露營的配套煮水器，可移動而方便使用，煮水最應體味陸羽說的水要嫩，不宜煮老。明人張源的《茶敘》做了註腳：「湯有三大辨十五小辨，一曰形辨，二曰聲辨，三曰氣辨，形為內辨，聲為外辨，氣為捷辨。如蛙眼、蟹眼、魚眼、蓮珠皆為萌湯，直至氣直沖貫，方是成熟。」

大自然茶席首重攜帶茶器的方便與安全，另就水源與火源的準備都要做好規劃。

用蓋杯品茗，最得真味。蓋杯一式三件，蓋杯泡法四步驟：如圖示，見說明。

蓋杯的泡法：

＊蓋杯泡茶步驟：溫杯→置茶→注水→浸泡→注茶。

A 用100c.c.的蓋杯泡茶，用25c.c.的瓷杯。

B 注水前先溫杯。

C 置茶量以舖滿杯底為原則。

D 浸泡時間約兩分鐘，可視口味濃淡做調整。

E 注茶須注意手指的耐熱度，以及注水速度的快慢。

蓋杯的置茶量會因不同的茶類而做調整，是必須注意的地方。

用蓋杯有利攜帶，可放入舖棉柿子包內，以防碰撞。另品茗杯宜小，薄胎瓷杯掛香高，在野外與自然山林清新空氣中更傳真味！

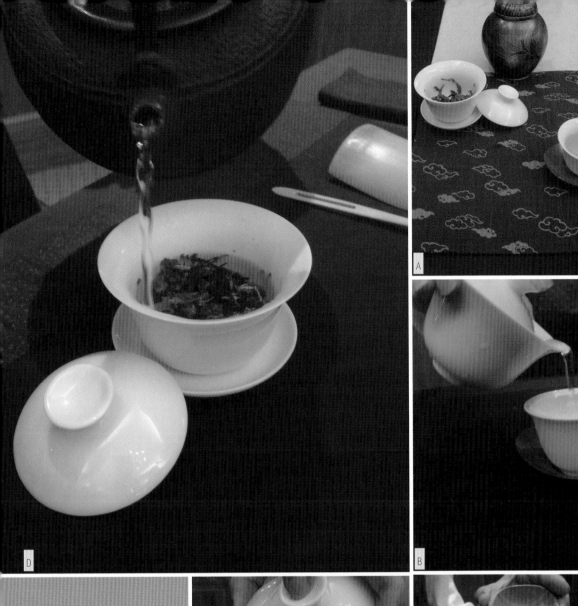

蓋杯泡法

A 瓷製蓋杯，釋茶真味

B 溫杯，要徹底

C 置茶量可依個人口味

D 注水不宜猛烈

E 提杯，食指輕叩微傾斜

9章

生活茶席
韵味故事

如何辦好一場茶席？

茶席情趣多變，每次根據季節、時序、主題來設置，然後選定茶席的地點，這時茶席主人就得開始安排茶席進行的程序內容，並製作邀請函。試以茶人雅興協會在二○○七年八月五日的「韵味故事」來加以說明：

如何設定茶席的主題

一、主題設定

以品茶之「韻味」，加上茶席進行地點為曾是大茶商陳朝駿別館的台北故事館，故取名「韻味故事」，並依四席用茶的特色，安排出泡武夷茶鐵羅漢之茶席，引品岩茶韻味而稱「岩韻」茶席；泡三十年的陳年烏龍茶意旨品「陳韻」的茶席；用蘭花薰製的花茶讓「花韻」茶席竄香，取品時的意境而用為茶席之名；至於獨具生動茶氣的高山老樹普洱茶，貴在茶能牽引品者之氣脈生動，而命為「氣韻」茶席。

茶席之名，淺顯引品者入境，若題畫之名，應集其精華，萃得要義。

茶席邀請函直述了茶主人美的涵養素質，她擁抱著一期一會茶席的好緣份，必須寫明的四大元素為：1.時間 2.地點 3.用茶 4.用器。如何在一場茶席饗宴中訂出茶席的寓旨，非急就章可蹴成的。

明代《茶疏》中說最宜於飲茶的時候與禁忌是：「飲時：心手閑適　披詠疲倦　意緒紛亂　聽歌拍曲　歌罷曲終

韻味故事

時序：二○○七年八月五日十五時　地點：台北故事館（茶商陳朝駿別館）
茶席：

【岩韻】
茶人：林麗琴
用茶：武夷鐵羅漢
用器：紅泥壺、德化杯、泥爐

【陳韻】
茶人：陳文琳
用茶：七零年代陳年烏龍茶
用器：紫砂壺、景德瓷杯

【花韻】
茶人：樂啟凡
用茶：蘭花烏龍茶
用器：銀壺、龍泉杯、泥爐

【氣韻】
茶人：藍官金玉
用茶：高山老樹普洱茶
用器：亮蓋杯、鶯歌瓷杯

茶人雅興與茶席，四款精妙茶湯引人入韻，參與共享韻味故事。

←請帖是茶席精心的起端
↗生活茶席韻味悠長

杜門避事　鼓琴看畫　夜深茶語　明窗淨几　佳客小姬　訪友初
歸　風日晴和　輕陰微雨　小橋畫舫　茂林修竹　荷亭避暑　小院
焚香　酒闌人散　兒輩齋館　清幽寺觀　名泉怪石。宜輟：作事
觀劇　發書束　大雨雪　長筵大席　繁閱卷帙　人事忙迫　及與上
宜飲時相反事。不宜用：惡水　敝器　銅匙　銅銚　木桶　柴薪
麩炭　粗童　惡婢　不潔巾　各色果實香藥　不宜近；陰屋　廚房
市喧　小兒啼　野性人　童奴相哄　酷熱齋舍。」

泡什麼茶搭配什麼茶器

二、用茶選器

茶席主人在準備茶席之先，必須知道要泡哪一款茶，茶種
不同或烘焙或存放等變動因素，而使得解構茶湯隱秩序時，得
聚焦縮小到單一茶種，才泡得出精妙！

用茶也要考慮泡茶的季節、時序或主題的微妙調整，才能
叫茶席情境合一！那麼，用器的精準度就得靠日積月累才可見
功力了！

「岩韻」茶席要泡出「岩骨花香」，朱泥壺雙球性結構在
高溫燒結後，最利激發岩茶香氣，又得紅土砂岩土壤所孕育之
岩韻風味。經由科學分析朱泥壺或分以石英、雲南黏土形成團
粒之間的鍊狀氣孔，其結構提供壺良好保溫功能。

陳年烏龍茶要品出陳年的新鮮，將昔日烏龍茶粉香經由紫

→明青花龍紋小罐
用杯實用首重發茶性

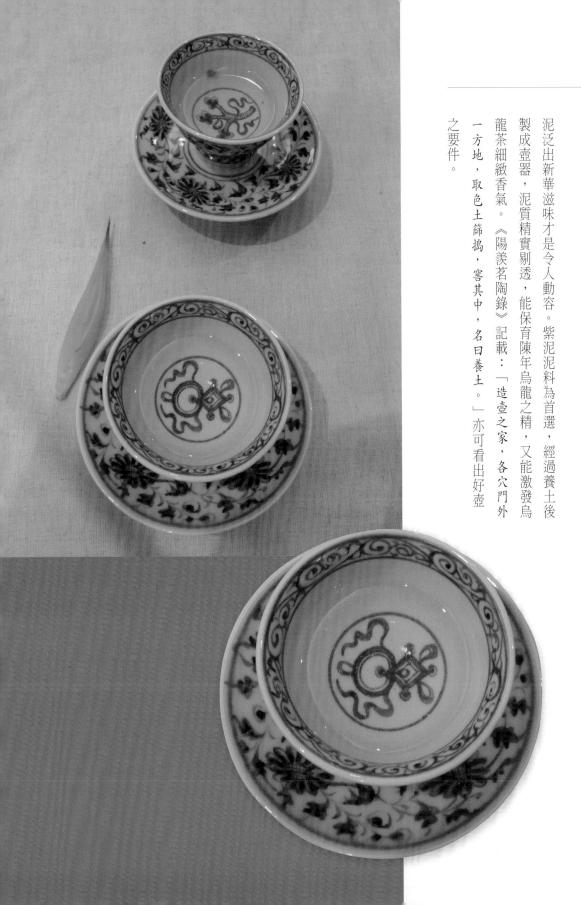

泥泛出新華滋味才是令人動容。紫泥泥料為首選，經過養土後製成壺器，泥質精實剔透，能保育陳年烏龍之精，又能激發烏龍茶細緻香氣。《陽羨茗陶錄》記載：「造壺之家，各穴門外一方地，取色土篩搗，窖其中，名曰養土。」亦可看出好壺之要件。

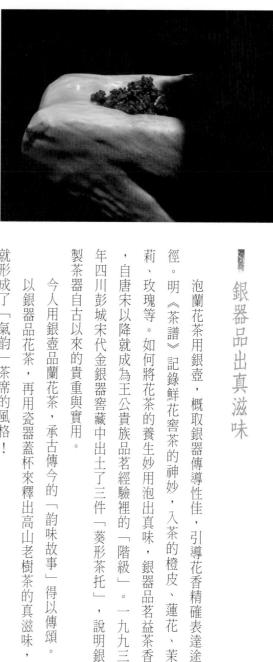

銀器品出真滋味

泡蘭花茶用銀壺，概取銀器傳導性佳，引導花香精確表達途徑。明《茶譜》記錄鮮花窖茶的神妙，入茶的橙皮、蓮花、茉莉、玫瑰等。如何將花茶的養生妙用泡出真味，銀器品茗益茶香，自唐宋以降就成為王公貴族品茗經驗裡的「階級」。一九九三年四川彭城宋代金銀器窖藏中出土了三件「葵形茶托」，說明銀製器自古以來的貴重與實用。

今人用銀壺品蘭花茶，承古傳今的「韻味故事」得以傳頌。

以銀器品茗花茶，再用瓷器蓋杯來釋出高山老樹茶的真滋味，就形成了「氣韻」茶席的風格！

昔日，茶人愛茶辦茶席，邀約時亦重茶客的精選。明羅廩《茶解》中說：「茶通仙靈，久服能令升舉；然韻有妙理，非深知篤好不能得其當。」說明茶中蘊藏精妙道理，不深知茶性或不非常喜愛茶之人是無法理解其奧妙的。因此，邀約茶席對象應以愛茶之人為上。若是茶客為茶門外人，也可驗證羅廩所說：「山堂夜坐，汲泉煮茶，至水火相戰，儼聽松濤。傾瀉入杯，雲光激灩，此時幽趣，未易與俗人言者，其致可挹矣。」就如同來自浙江慈溪的茶人羅廩所言，雲嵐迷濛，幽情雅趣，跟俗人是講不清的，而高雅情緻卻觸手所致，那麼茶席座上客定成為茶席活動的成敗關鍵人物！

↑解構茶種不同的隱秩序
↖銀器解析力穿透茶韻

茶席上有哪些禁忌？

三、茶席禁忌

茶席所用器先載明於邀請函，按所記載進行茶席，同時活動時應避免犯茶席的禁忌：古人在論茶時會特別有所「禁忌」，如今時空雖不同，但仍值得參考。

馮可賓寫《岕茶箋》時列「禁忌」：「不如法，惡具，主客不韵，冠裳苛禮，葷者染陳，忙冗壁間案頭，多惡趣。」直指茶席之間若茶器不對，主客之間沒有共同情趣，要是茶席上擺上敗人情緻之物，則全列為禁忌。

其實，茶席上之茶器成為主客共同情趣，亦言為共同「話題」，在今日日本茶會中已成為主要精髓。據日本茶席原是唐物鑑賞之會，其茶會程序中賞茶器十分重要，這也是每次茶席中的議題，為了珍惜茶席中所見珍玩茶器所留下的紀錄，至今已成研究茶席重要文獻，有：一四〇八年的《北山殿行幸記》，一四三八年的《室町殿行幸御飾記》，一四六七年的《君台觀左右帳記》，一五二三年的《御飾記》。

茶席中的重頭戲—賞茶器

「賞茶器」成為今人考證昔日茶人茶席盛會的依據，當時由中國輸入的文物茶道以「唐物」為名，重要茶席活動都在在展唐物以利鑑賞，為了清楚呈現效果，陳述唐物分別在壁龕、長條案、多寶格上不同的擺飾方法，作為審美的意識，因而茶器主題決不怠忽。

明屠隆在《茶說》中談「擇器」要訣：「凡瓶要小者，宜候湯。又點茶注湯有應，若瓶大啜存，停久味過，則不佳矣。所以策功建湯業者，金銀為優。貧賤者不能具，則瓷石有足取焉。瓷瓶不奪茶氣，幽人逸士，品色尤宜。石凝結天地秀氣而賦形，琢以為器，秀有在焉，其湯不良，未之有也。然勿與夸珍炫豪臭臭公子道。」

茶器要料精式雅，更要實用，這與日本鑑賞唐物重感受之細緻有不同的欣賞差異；然，藉由茶席中的賞器知識，就顯得更有滋味了。羅廩《茶解》中精闢分析器之重要：「爐／用以烹泉。又瓦或竹，大小要與湯壺稱。注／以時大彬手製粗沙燒缸色者為妙。其次錫。壺／內所受多寡，要與注子稱。或錫或瓦，或汴梁擺錫銚。甌／以小為佳，不必求古。只宣、成、靖窯足矣。梜／以竹為之，長六寸。如食筋而夾其末。注中潑過茶葉，用此夾出。」

↑清錫製茶托
↖用茶選器才得
精妙

羅廩認為，烹泉煮水的爐，應和湯壺即煮水器相稱。注即注水之用的水注，這裡他認為時大彬所製粗沙為妙，概因砂陶可濾水雜味。時大彬製壺用來當成注而非用來泡茶，傳世品源自黃檗山萬福寺隱元禪師所用的「紫泥罐」，罐底還留有過去炭燒過的痕跡，這也說明宜興砂陶原當成注子或煮水壺的功能，同時期茶壺正以錫或瓦製為主流品，器具容量也影響到茶的滋味，配對的茶杯器亦是如此，容水量也要搭配得宜。

同時茶甌（今稱茶杯或品茗杯）以小為佳，講究的是宣窯、成窯、靖窯，指的是青花茶甌的產製年代，當時最出名是景德鎮所燒製，宣、成、靖，指的是明朝宣德年、成化年、嘉靖年所產的杯子，而非產地窯址。看來今日傳世這些年份的瓷杯，產地應指景德鎮窯。

明人茶席用器之品味，每件茶器均有來歷，這也是擺設茶席用器之妙所在！茶席之美，藉由茶器眺望虛靈到把玩賞器之真際，這也是從遠去時代文物借來的美麗，茶席再次現出拙真天趣盈盈的境界。

四、訴說茶器身世

茶席伊始，茶主人招呼茶客入席，這時茶客應就茶席所見茶器出處、來歷掌故提問，這是茶客觀察主人用心所在，這也是茶主人如何重新建立茶器賞玩到實用的體現。茶席所見正是主人以茶器作為創作元素的一次藝術呈現，透過主人巧妙配置，賦予茶器在茶席上的藝術價值。

主人與茶客的對話正啟迪，將單一茶器機能超越原來用具與藝術作品藩籬與差異，以茶器共擁狀態達成一種極致造型，在單純茶席構成裡，包含著茶器共構的空間產生的凜然美感。

茶器之美乃是寄居於實用性之中，茶席與茶客存在著十分充足的對話。那麼品茗的賞器後就是賞茶。每次茶席的用茶擁有強大敘述──茶與器將要發生的故事，同一泡茶在不同的器解構茶湯隱隱秩序時，會出現不同色、香、味。如是觀學習品茶色香味的，自有一番滋味上心頭。

以品今日散茶中的綠茶為例，張源的《茶錄》說的很貼切：「茶有真香，有蘭香、有清香、有純香。表裡如一曰純香，不生不熟曰清香，火候均停曰蘭香，雨前神具曰真香。更有含香、漏香、浮香、問香，此皆不正之香也。」

「茶以青翠為勝，濤以藍白為佳，黃、黑、紅、昏，俱不入品。雪濤為上，翠濤為中，黃濤為下。新泉活火，煮茗玄工。玉茗冰濤，當杯絕技。味以甘潤為上，苦澀為下。」

色以青翠為勝，足證綠茶採時天候優良不昏不雨，而區別香氣首重「真香」，即表裡如一的純香，這也是今日分辨好茶的必備條件；若是茶乍聞撲香，少了一股甘蔗味即茶不正香也。味方面，以甘甜潤喉為主。古人品茶見解好，但今人可更客觀科學分析，在茶席之間便可品味。然，品茶前應先品水。

好水是泡好茶的關鍵

五、選好水才能泡好茶

「茶者水之神，水者茶之體。」張源在《茶錄》的獨到之見，這也說明「非真水莫顯其神，非精茶曷窺其體」茶因水顯出神韻，水因茶而顯露美姿，古人品茶在論品泉水就常見主觀鑑水的品評，陸羽《茶經五之煮》中說：「其水，用山水上，江水中，井水下。」今日品水當然不再以此標準來看，但綜觀歷朝品水論點不外乎：

↖「雲錄作」刻款竹扇
→竹製茶勺與茶盞圈足

（1）水要甘、潔。宋蔡襄《茶錄》：「水泉不甘，能損茶味。」宋趙佶《大觀茶論》：「水以清輕甘潔為美。」明羅廩《茶解》：「烹茶需甘泉，次梅水。」

（2）水要活、清。宋唐寅《鬥茶記》：「水不問江井，要之貴活。」明張源《茶錄》：「山頂泉清而冽，山下泉清而甘，砂中泉清而冽，土中泉淡而白。流於黃石為佳，瀉出青石無用。流動者愈於安靜，負陰者勝於向陽。真源無味，真水無香。」

（3）水要注意貯存方法。明熊明遇《羅岕茶記》：「養水，須置於石子於瓮……。」明許次紓《茶疏》：「甘泉旋汲，用之則良，丙舍在城，夫豈易得，禮宜多汲，貯大瓮中，但忌新器……水性忌木，松杉為甚，木桶貯水，其害滋甚，潔瓶為佳耳。」

品水的甘醇甜活

品水在茶席中可用視覺、嗅覺與味覺來判定，即感官品水，品茶前第一杯品水，用視覺鑑別水的混濁度、色度，要求是清和潔；再者用嗅覺、味覺品水，要無色透明，無沉澱，無異味，而感官中無法感覺水中溶解的氣體和礦物質。其主要成分是鈉鉀、鎂鈣等含量。

品水同時也包括了下列水質指標：（1）懸浮物，指經過過濾後分離出來的不溶於水的固體混合物的含量。（2）溶解固形物，指經過過濾後，水中溶解的全部鹽類的總含量。（3）硬度，通常看成是天然水中最常見的金屬離子鈣、鎂離子的總含量。（4）鹼度，指水中含有能接受氫離子的物

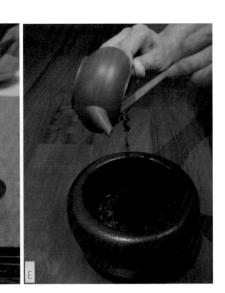

品色品香的四大動作
A.置茶
B.注水入壺
C.提壺倒茶入茶海
D.茶海倒茶入杯
E.洗滌茶器保養青春

質的量。（5）Ph值，是表示溶液酸碱性的一種方法。

自唐以來茶人品水專論，有唐張又新（字孔昭，工部侍郎薦之子，唐元和中，及進士高第）《煎茶水記》列劉伯當所品七水，陸羽所品二十水。宋葉清臣（生卒年不詳，字道卿，蘇州長洲人，天聖二年進士）《述煮茶小品》一篇有五一〇字論述煮茶用水的短文。明徐獻忠《水品》二卷（1554年），此書分上下兩卷，全書共約六千字。上卷總論，分源、清、流、甘、寒、品、雜說等七目；下卷論述諸水，自上池水至金山寒穴泉，共三十七目都是品評宜於烹茶之水的。

古人品水論茶，今人茶席活動啟能輕忽？茶席的主題與創見，選好茶配好器還得知水為茶之母，那一好水配對對茶才能使茶席生輝。

水，無色無味？當味蕾沈睡時。

水，甘、醇、甜、活！是味蕾開啟時。

水，叫人學習心靈深處的微視，往水的簡樸尋覓平靜。水映出的自然化形象，水有幽隱的密度，讓我在微弱的跡象中品飲水的顯露意志。

好水是什麼好滋味？

從水的映像中，找到了自己的閒情和托辭的遐思。尤其用水淪茶，才能念念水是茶的母親，少了好水，就配不出茶的好滋味。

「好水泡好茶」聽似廣告辭，卻烙印心田。什麼是好水？外觀難以辨識，降服對水的傲慢，用謙卑的心，安靜面對，才知曉味蕾遭矇蔽，忘卻了水幽隱裡深藏光影交織的戀美。

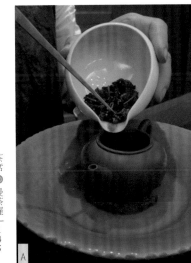

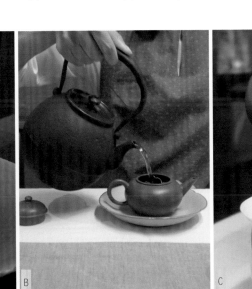

水中的微量元素會說話。每瓶水上市都會標示清楚，資訊卻只是浮光掠影，開懷飲之，穿喉入腸，也就未曾留下太多印象，也就難尋水的相貌，更無法領略水微弱肌理的層層結構！

甘、醇、活、甜，品茶的滋味變換，是一闋四重奏，有了對位、和鳴、細品慢味，那曼妙輕舞，流轉滋味在心田，品水也有韻律，譜出了：水的甘美、水的醇厚、水的活性、水的甜冽。

水的七情六慾

水的音樂性用味蕾「聽」得到。才過端午節，我用午時水泡武夷茶，先試水甜冽甘美，這是午時水在節氣中釀出的神妙，讓人驚嘆水的發茶精髓。武夷茶岩韻隱藏在午時水的柔順，竟竄至品者的百會穴，帶來通體舒暢。

水發茶，好水引動茶的本質，是相乘效果。好水曾被放在不同情境下拍下她的容貌表情，水的內心七情六慾竟可與人呼應，那麼好好待水，領略水的意念才能教水好發茶。辦好茶席選好水，與選好茶配上好器都對等重要。

哪裡有好水？山泉和井水是自然湧現，經意取水是閒情恣意，用水源就有源源不絕的故事。曼妙地用溫柔的眼靜觀，水讓人反璞歸真。在泉井水的套疊中，才懂得幽隱密度，才是用來區別喝水表面的膚淺，或是喝水深刻的體味。

↖古茶器煥新顏

生活茶席　韻味故事｜146

茶水交融的因緣

體味水。官能價值受到闡明，產生溝通。茶席的茶人與茶客共同由味蕾表達，經官能感覺提出智性感受：水簡樸的甘、醇、甜、活。

或然，中國文人泡茶用水，找人由南零提水，中途水打翻了，隨機裝滿水桶，厲害的文人喝了一口說：這水，上半桶不是南零水。神話般地分辨了水的身份，在語意隱喻差異化中，充滿哲思智慧。

泉井水純淨深刻，家中的水淨化了是簡化和諧的，幸福的人對哪裡來的水有辨識的激勵；也有品用自然的覺醒才知曉水的真切，反映了茶的美麗因緣。

好水難求，喝北京香山水，啜一二口明目清神；喝了杭州虎跑泉水酥軟滑口，又再嚐隔年午時水……擁水自重，單品是一種耽溺，品水驚艷不同，但以好水用來泡茶是美麗的浸潤，茶湯放送讚嘆：茶水的交融！

水便是土地的眼光，是她觀察時間的工具，而穿過水純淨，用她晶亮，在茶身上發現幽隱原點：甘、醇、活、甜。

煮水的技巧：

＊同樣的水在煮時，會受到煮水容器及火源的影響。

＊不鏽鋼煮水器，或生鐵壺，或銀壺，各顯特色，常常測試便知其中奧妙。

＊火源。瓦斯燒水較急切，電爐燒水比較溫柔。

＊煮水時，火不宜過於猛烈，才能燒出溫柔的水。

＊水在第一時間最潤，水燒老了，泡茶不好喝。

自我實現 就在茶席

六、行動場域大揮灑

品水後，茶席的進行式看似模式化的演出登場，但茶人學習如何從唐、宋、元、明、清歷代品茗文化精髓中，學習由整體型態與外觀，進而進入擺設內部空間的思考，在考慮壺及杯要放置那兒，茶巾設計色系圖案時是如何發散到茶席全體空間的連結，同時茶巾不當只是布，而是一幅揮灑茶席的畫布，才能展現茶器個性與生機，而歷史的茶席是所謂「概念性」透過茶席動作轉化，將茶的美學概念鮮明表達，將個人意圖的生命巧妙結合在一起。

茶席就是一「行動場域」，可鋪陳茶器的擺置，茶人本身也跳入其中，透過茶器鑑賞和品水而打開味蕾序曲，呈現茶席感知。

茶客在賞器時同時注意茶器的易損性，必須體認當茶器賞器進行時，應以身就物，換言之，不宜單手取器，或離席騰空賞器。

這是高度危險動作，鑑賞時要將器放在席上，以茶葉罐而言，先將茶葉罐放在眼前，將茶蓋拿起的茶罐放在手中玩賞釉藥、形制工藝、再放回茶席並可針對茶罐的出處，有無命名，那一處窯址或是斷代、製法上拉坯與壓模……，都在觀賞器時帶來橫生趣味！雙方問答正是茶席將會產生震撼人心與情感的力量。

七、用心泡好茶─不語

無聲勝有聲的好滋味

茶人泡茶，第一泡茶時是不語的，注水之際不說話正是專心泡茶的原點，在持續茶

↗清泥爐上刻有「風景」兩字
↖茶葉罐是凝聚茶滋味的源頭

席之間，每當注水的輕、重、緩、急，都會產生不同但不可思議茶湯滋味，而產生每一泡茶湯相容並蓄的存在，這正是每一次茶生生流轉，每一口入口滋味可以品嘗到原本看不到的豐潤。茶客在茶席進行一半時不應該告別，每一壺茶進行四到五泡可作「茶席的完成」，從持續的進行茶席活動行為中，在此的完成只是品茗相結的開始而沒有結束。

茶席的進行有人以「一期一會」的珍惜來表達體驗，但由於茶席得以發展出的特殊文化交談，茶器的壺杯，都有豐饒細膩的美感，創造出曼荼羅的場域，她就形塑成一座茶的世外桃源，而這世外桃源的極致樣貌，就靠茶人建構配置。

我的茶席隨心所欲

工作時想擺上茶席，總以為受限時空、地點；然，成為現代茶人應隨機掌握對茶席「經營位置」「隨類賦形」「應物象形」的表現技巧，就可隨心所欲。

茶席的經營位置就是一種「佈局」，如中國書畫中顧愷之（345-406，字長康，小字虎頭，晉陵無錫〔今江蘇無錫〕人）所言「置陳布勢」，佈置茶席如寫文章，在內容結構上有綱領，一種章法，意指茶席表達主題而進行的茶席結構的探求。

易言之，即是一種構圖，一種在有限範圍內擺置出一個瞬間的視覺形象，這種因工作忙裡偷閒時，更應俱足如此體現，先經過構思確定茶器如何安排，茶人與茶器，茶客與茶器如何安排，這些必須加以「經營」；換言之，在工作時擺茶席，具體充分表現茶人如何在立意結構中深耕茶席所用器物的「經營位置」。

揮灑山水畫的意境

經營位置對茶席十分重要，誠如以中國山水畫來看一席茶席時，必須知曉中國山水畫少有具體寫生某處風光，而只是自然地求得意境的體現，是畫家由四面八方觀色取景的綜合體，然卻在經營位置時求取一種得當，茶席的茶器之體現未嘗不是如此！

山水畫中「丘壑」位置得當，山水才引人入勝，在茶席中若不能注意形式的美，讓畫面形式不和諧，就削弱了形式之美。茶席之壺是主、杯是副的形式，若顛龍倒鳳的擺置茶席，就削弱主題表現，而注意主題之壺則必須與茶托、茶船、渣方等相互呼應，對照對比來求得主題表現。

↖茶席的視覺形象
→茶器用件簡繁

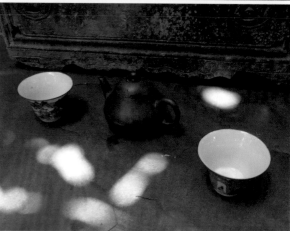

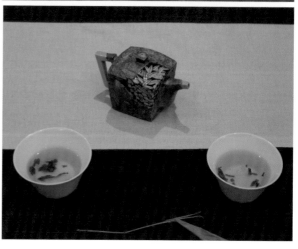

留白與散點透視

若茶席中彰顯的是壺，同時又要照顧整體茶席的統一和諧，並歸納出對應關係，喚醒在賓主呼應、虛實、藏露、簡繁、疏密、參差的規律。在單純的承載理念中，我以應用的茶席擺置存在作畫的開闔延伸。畫家華琳在《南宗抉祕》中說：「於通幅之空白處，尤當審慎。有勢當寬闊者，窄狹之則氣促而拘；有勢當窄狹者，寬闊之則氣懈而散。務使通體之空白毋迫促、毋散漫、毋過零星、毋過寂寥、毋重覆排牙，則通體之空白，亦即通體之龍脈矣。」

他說畫面空白分割適當，與畫面形式感的審美和諧有微妙關係，亦即茶席的用布顏色，底色和桌子的留白分割若不恰如其分將失去和諧，而適當留白正如觀齊白石（1864-1957，名璜、號白石，湖南湘潭人）作品，其作品留白正達到「空妙」、「靈空」之妙。那麼茶席的空妙必須用「收斂眾景，發之圖素」來表現茶器構圖，突破空間限制，以簡易茶席拋棄不必要的東西，達到集中的表現。例如茶席放一素顏古布，只見一壺與一杯，正是「收斂眾景」之妙。

收斂眾景正置入了「散點透視」的表現特殊效能，催生出茶席擺置的希望與力量。

中國山水畫的製作，古人很早就指出不是用來《敘畫》：「案城域、辨方州、標鎮阜、劃浸流」，而是為了表現大自然的美、「造化」的美，使人們即使足不出戶，也能「臥以遊之」。《林泉高致》：「不下堂筵，坐窮泉壑」。為了使觀者能夠「臥以遊之」，就要求王維《山水訣》中說的「咫尺之圖，寫千百里之景，東西南北，宛爾目前」。

注水體會百川收納

「散點透視」法在忙裡偷閒亦在悠然自在情境下，都讓茶人、茶客能優游在茶席曼茶羅裡建構「收斂」之功。建構茶席曼茶羅能令人「臥以遊之」，就如「寫千百里之景，宛爾目前」。思考「經營位置」的軌跡在心中生根，在茶與器的各型各類選項中，授用「隨類賦形」纖細感受茶器的物象。

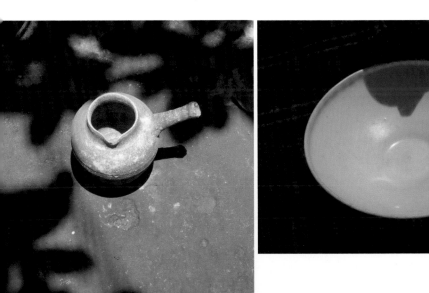

宗炳（375-443，南朝宋畫家，字少文，南陽涅陽【今河南鎮平】人，家居江陵【今屬湖北】）在《畫山序》中說：「張絹素以遠映，昆、閬之形，可圍於方寸之內」，因此在畫面中只要「豎劃三寸」就可「當千仞之高」「橫墨數尺體百里之遙」，這如同藉一把壺取千江水來，可體百川之納，注水入壺時雖只是尺寸之跑，茶人卻提水「當千仞之高」入壺，讓茶水能釋放出「體味」之味，茶人「隨類賦形」，在隨不同類的具體對象，像壺、杯因形制不同或用釉或燒結不同，而能像《周易》所說「各以其類」，即按照不同形制茶器而給予佈局的表現，讓壺承載著茶和水的隱秩序的揭露與表白。

「隨類賦形」自在品茗

「隨類賦形」對工作茶席具有關鍵意義。

隨「類」之「類」有寬敞的解釋。郭熙（1020-1109，北宋畫家，字淳夫，河南溫縣人）在《林泉高致》所言：「水色春綠、夏碧、秋青、冬黑」其意涵深遠動人，同為水「類」在時序更迭、春夏秋冬的光影交織讓水色的「綠、碧、青、黑」就階段持續抽象化的改變，茶人深知茶器陳置經營佈局予以具體化形象，並體驗這是創作，是具象型態邁向抽象的表達。

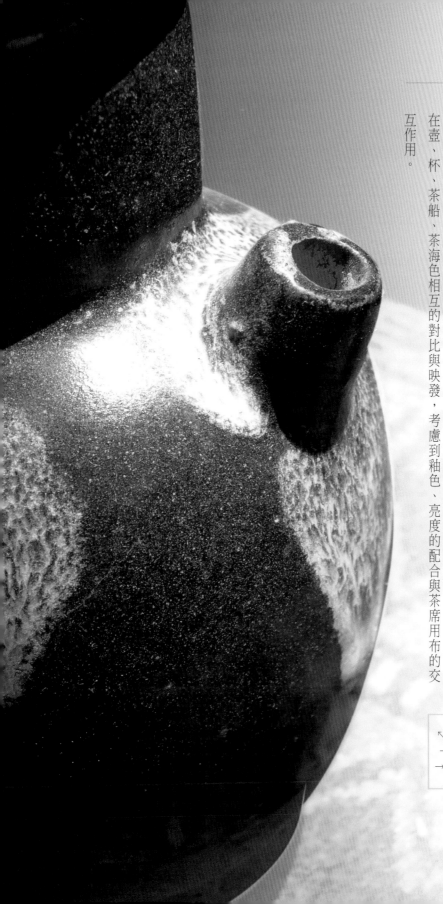

「隨類賦形」有遠起時空的精神向度，卻是從形與色兩方面去表現各種物之技巧。

茶席的席布的顏色用法可用心靈去體察，可以「以形寫形」「以色貌色」，在《宣和畫譜》中說：「精於芙蓉、茴香，兼為夾紵果實，隨類博色，宛有生意也。」這是用色隨類的表現，亦是從對象的固有色出發。例如採用米色棉布如何以色貌色，應用在茶席之間？茶人對色彩發生的複雜變化，考慮茶器的色度，這也藉助器之固有色明度的變化，在壺、杯、茶船、茶海色相互的對比與映發，考慮到釉色、亮度的配合與茶席用布的交互作用。

←秋青冬黑時序更迭的水注
→茶器的以形寫形（左）
→隨類賦形各以其類（右）

淡中之味的渾化

中國畫家用「渾化」之境來說明「穠纖得中，靈氣惝恍的境地」。即使用色淺淡然卻能「越淺越見濃度」。換言之，品茗之味不在濃香四溢外放，貴在淡中有味。品茗是味覺，卻布滿在口中，味蕾的對應是外人無法立見的，而用中國畫中所說「墨中有色，色中有墨」更能顯出淡中之味。

許多茶人為了表現茶湯的香氣，採用聞香杯之器，然在釉色和品茗杯卻是對立色系，沒有「以色貌色」就無法領略畫的色彩「不浮不滯」，「紅綠火氣」就如用了仿古窯瓷的「賊光」，結果是令人不舒服的炫目火氣。如何讓茶席沉斂安穩？

「渾化」鮮明呈現色調的質量感，並取得豐富的協調。如茶人泡一壺茶，由置茶量與壺器材質發茶性，到注水入壺的輕、慢、緩、急，以致浸泡時間長短所要求的茶湯不能「茶水分離」，而茶與水的密合交融正是畫中之「渾化」境界。

繁忙之際，設「經營位置」而成的茶席，以心境得「隨類賦形」的茶器搭配，竟得渾化之味；然，在如何使茶席生動真實表現，這種經由醞釀發

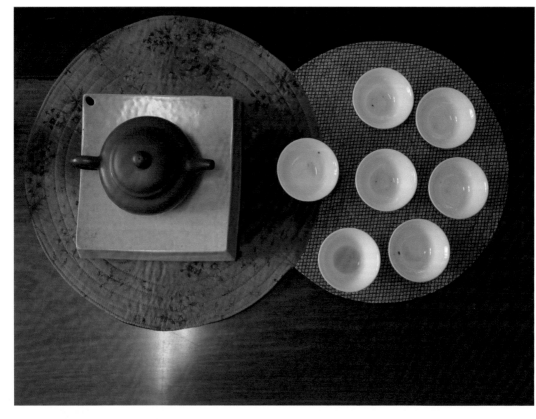

酵的創造，實際在中國「存形莫善於畫」，可見視覺形象反映的藝術表現技巧之異曲同工。

擺置因情境而變

壺的名家因製壺之名而聞達，杯也受燒製火燄窯口變換賦予生命，茶席正表現各個茶器物象在空間所處的位置，並在空間位置上求得一種最好的配置，「應物象形」乃是繼「隨類賦形」、「經營位置」後茶席表現的實際技巧，是從形、色、空間去表現茶席的真實境地——茶席曼茶羅。

「應物象形」說的是「象形」要「應物」，是客觀隨茶器來轉移，表現在茶席技巧應服從於對象的要求，如山水畫家蕭賁言：「含壺命索，動必依真」。茶器的「形」如何在茶席上表現，這要靠茶人擺置的技巧，就如同中國繪畫中造型技巧的「骨法用事」是和「應物象形」緊密調和的。

謝赫（生卒年不詳，南朝齊梁人，藝術理論家）論畫說：「風範氣韻，絕妙參神，但取精靈，遺其骨法。若拘以體物則未見精粹，若取之象外方厭膏腴。」可見「骨法」與「體物」是相互聯繫的。唐代張彥遠（字愛賓，唐相河東（今山西永濟）人，官至大理卿）明確指出了「象物」、「形似」、「骨氣」（即骨法）、「用筆」四者的關連。他在《歷代名畫記》說：「夫象物必在於形似，形似須全其骨氣，骨氣、形似，皆本於立意而歸乎用筆……」這就是說要「象物」也就是謝赫所說的與「體物」，通過「用筆」而表現出對象的「骨法」，這就是「應物象形」的實際技巧。畫家「應物象形」的能力取決於他在這一法上的修養。

畫家「應物象形」能力正如同茶人擺置茶席的能力，取決於對茶器與美學的修養，也就是說要懂得「擺置」的裝置造型技巧，在茶席呈現藝術的一個重要手段，就是在茶席充分發揮理的效能，一如作畫對畫面的構圖，在面的起伏、轉折、相交地方體察線的存在與對象的結構，質量感相聯繫的線的微妙變化，應用線取得造型效果。

中國畫的理論實踐參見於日本茶道，則做了模式化的體現，在位置順序的要求中變成了一種常軌：古典茶書《南方錄》中有一張關於位置的示意圖。它圖示了榻榻米上的座標。從此圖可得知，茶人們將佔榻榻米四分之一面積的點茶部分豎畫五條虛線表示「陽線」，再豎畫六條實線表示「陰線」，又配上五條橫線，得到具有因陰陽性質的七十二小格。以此類推，一張標準榻榻米便可得出三二八小格。

這就使茶道具的位置有了嚴謹的理論基礎。例如，清水罐裡盛有水屬於陰性就要放在陽線上，茶罐裡盛茶屬於陽性要放在陰線上。有幾個重點位置規則：（1）茶釜、茶刷、茶罐、清水罐的中心點要成一條直線。（2）茶刷、茶罐要分別放在由地爐角至清水罐間

↗茶器配件參差規律
↘茶席用色以色貌色

柄端要與地爐緣內側之延長線對齊。

（4）小屏風的側邊延長線要通過污

水罐的中線。（5）茶罐囊的中心點

要與清水罐的中心點形成水平直線。

位置表現了茶道禮法中的空間之法。

隨心所欲的開始

將線的陰陽與茶器形象「應物象

形」，促進茶席模式化的進程，在嚴

謹細密的禮法外，擴大了參與學習的

可能性，這種儀式禮法對中國茶的傳

承而言，看似機械束縛，會阻礙茶人

創作熱情，但對於初學者而言，卻成

為茶席曼茶羅的入門階了。

想要隨心所欲，優游於茶席中表現，有了很好的構圖，懂得「隨類賦形」、「應物

象形」的布置美感，在室內或室外都要進入泡茶的操作實務操作。而以壺為主的品茗，

當受到壺器的材質、形制、燒結細部元素影響而引動茶香、味、韻的變化，這期間又加

入了茶種的影響，用青茶？或用綠茶？茶的焙火程度或是揉捻輕重，也構成茶湯釋放的

分別心，對於已知的手中一把壺或是周邊的茶器，隨時認知上述茶與器多邊多元變動帶

來的趣味性，才知想隨心所欲必從基礎打底。

渾化中見澹然有味
置茶到注水出茶湯的程序全景

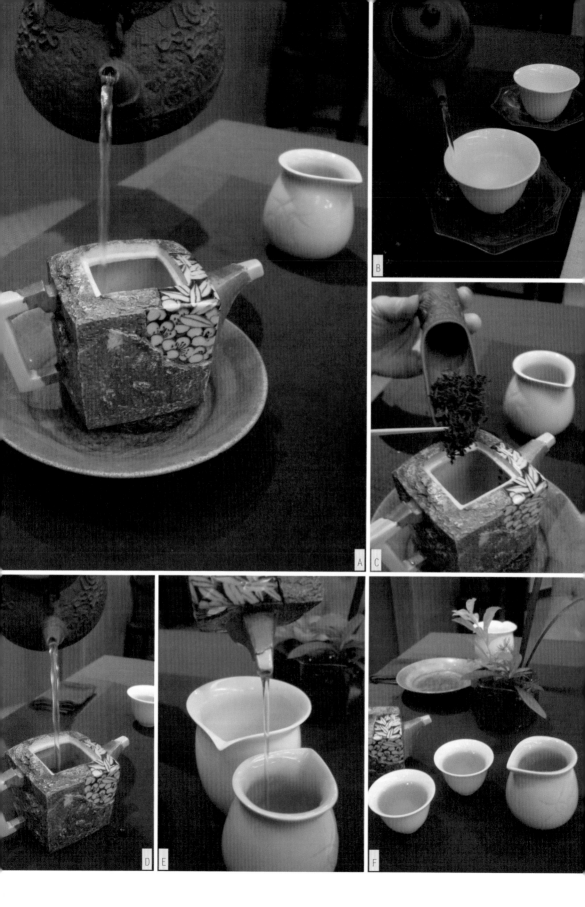

用一把壺的泡法，係現代人茶席中最常見的用器，當走入歷史，上溯唐、宋精緻品茗精神，或是華麗典雅，或是沈斂有味，以致元、明、清各朝代因製茶法而引出茶器的改動的品茗差異性，都不外講求品茗時代來臨的精神娛樂性。

因此，泡好茶才能將佈置之茶席相知相惜，茶人與茶客在一杯茶的芬芳中才得無窮回味！茶席・曼荼羅，美的共感常駐你心。

↑ 掌握壺器藏露（上）
↑ 春綠夏碧光影交織的茶盞（下）

↗ **解構置茶到注水出茶湯的程序**

A　溫壺，由外而內。

B　溫杯，水要注滿。

C　置茶，舖底適宜。

D　注水，溫柔相待。

E　出水，快慢相異。

F　倒茶，濃淡均分。

茶席 ● 曼荼羅

關鍵字 索引

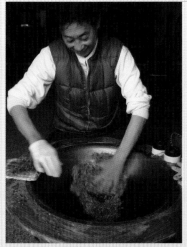

（何政廣攝）

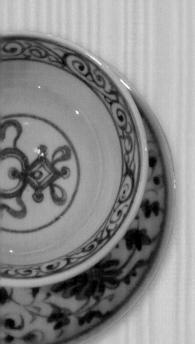

國家圖書館出版品預行編目資料

茶席‧曼荼羅／池宗憲 著--
初版. -- 臺北市：藝術家，2007.11〔民96〕
面；17×24公分.--

ISBN 978-986-7034-73-1（平裝）

1.茶藝

974 96021856

茶席 ◉ 曼荼羅

池宗憲 著

發行人　何政廣
主　編　王庭玫
編　輯　謝汝萱‧王雅玲
美　編　曾小芬
出版者　藝術家出版社
　　　　台北市金山南路(藝術家路)二段165號6樓
　　　　TEL：(02) 2388-6715
　　　　FAX：(02) 2396-5708
　　　　郵政劃撥：50035145 藝術家出版社帳戶
總經銷　時報文化出版企業股份有限公司
　　　　桃園市龜山區萬壽路二段351號
　　　　TEL：(02) 2306-6842
製版印刷　欣佑彩色製版印刷股份有限公司
初　版　2007年11月
四　版　2020年7月
定　價　新臺幣280元

ISBN 978-986-7034-73-1（平裝）